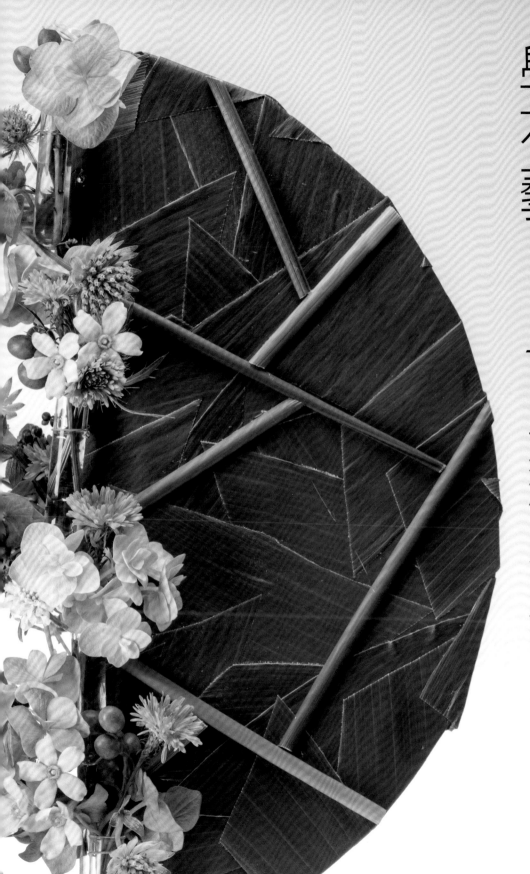

冠軍花藝師的

學花藝 設計×思考 一定要懂的 10堂基礎美學課

自序

透過自然創造花藝

自然界花草的美麗無庸置疑，是最美的大地禮物，從學習花藝至今，已過了20年，還是深受花藝的多變有趣所吸引、感動著，無非是內心嚮往自然的魅力。在每一次插花時總想著，其實花一點也不複雜，複雜的是花藝技巧的多變與人們的喜好不同。細細品味欣賞一朵花一片葉，都有各自的天然美感！

習花過程中常聽到，或我也常與學生分享「要看懂植物的姿態、欣賞植物線條。」這是因為向著陽光的花草，有最天然的樣貌，所以學習插花真的要多到戶外接觸自然、走走看看，透過觀察自然，才能重新詮釋或模擬自然的花草美感。

我的花藝精神與態度

我對花藝的精神是「分享」，分享自然的這一份美，這也是我走上花藝教學的原因之一，希望透過我的教學將花的藝術傳遞出去。因為技術的難度可高可低，因地制宜、因人而異，最重要的是分享花草的美，藉由花讓人得到情感的抒發。

在技術與欣賞的層面上，我要求自己要不斷歸零、重新學習。因插花也是一門隨著時代潮流而變化的藝術，就像古典藝術與現代藝術，古典永遠是過去，現代則必須一直追著它，所以基礎技術的練習最為重要，因為這是基石所在。

花藝路上的啟蒙老師＆朋友貴人

一直希望有機會能更具體詳細地分享我的花藝，最好是以書本的形式，因為我也很喜歡翻閱花藝書籍來學習。而此書的完成，真的很感謝

花藝友人綠色穀倉的Kristen牽線促成並從旁協助，感謝出版社蔡總編的親自拜訪，在輕鬆的聊天中，分析並規劃出嚴謹的過程，讓我倍感受到信賴與重視。總覺得有這樣的機會，是相當幸運的，一路上的堅持與辛苦也都成為了養分，每一位教過我的老師都是轉化的力量，促成了此書的完成。

這本書的緣由與期許

在這本書製作發起前，我就曾以美學十大原理為主軸在課堂上教授花藝，以具體的原理表現抽象的情感美學。這主題的產生是因為，常常覺得各種藝術項目中，花藝是不被理解或忽略重要性的項目，期盼透過此書能讓花藝人更懂得這通用性美學原理的應用，另一方面也讓不懂花藝的人能以一般美學角度來欣賞花藝，如同欣賞音樂或畫作、戲曲等項目，也許整本書介紹的還不夠詳盡，但希望達到拋磚引玉的效果，讓讀者受用，也讓花藝更能普及在生活中，不再是藝術的孤兒。

感謝在此書製作過程中協助的人

從2017年8月開始進行此書製作，這一段時間感覺工作量瞬間加倍，但卻也相當充實、更有意義，因為能夠將花藝作品透過書本形式傳遞出去，是多麼令人期待啊！過程特別感謝助理Cassia在作品與文字整理討論上給予很多幫忙，還有朋友小瑩姐、學生黃楚及出版團隊與許多好友，當然還有最親愛的家人，全力協助才得以完成，這將是一本值得反覆閱讀運用的花藝書籍，這份成果獻給一起辛苦走過的你們。

Contents
目次

我的習花過程

1995年時，我選擇就讀松山工農園藝科，醞釀了日後以植物創作設計的能量。大概天生個性愛好新鮮事物與美的創作，學習園藝專業知識的三年，經常被實習農場內美麗又具變化的植物的多種樣貌所觸動。

還記得我的第一堂花藝課，是在高三時由劉潔峰老師教導，剛開始只是覺得插花有趣，後來造園老師謝瑞玨老師帶我們去看她以前學生齊云的新書《花之想》發表會，被大型的花藝空間布置所驚豔，當時沒想到花藝也能有空間上的變化與改變空間的魔力，只覺得太神奇了！

高三那年在升學前，我和母親提出想在校外多學習花藝的課程，那時先師從我家附近的林梅老師，接著又至朱永安老師處學習了快一年，直到上大學前才暫告一段落。

屏科大畢業後役畢，選擇到齊云生活館花店上班，每天從整理花材、換水、掃地還有送花作起，一開始的名片上是花藝助理，後來因為經常協助老闆處理園藝的工作，職稱就改成了園藝設計師。後改至文華花苑上班，學習到更多商業花禮的製作過程，並在這段期間認識了花藝競賽啟蒙的指導老師周宇凱，接下來便擔任周老師花藝教室的助理工作。

不同於一般花店，在這段期間，我接觸了新的花藝領域，像是花藝教學、表演、出國布展、協助拍攝花藝月曆、大型花展……這段期間也

是最辛苦但學習進步的大幅成長期，期間也順利考取了花藝證照，並在台北花博展期間我參加了第一次的大型花藝比賽（2010年10月，第一次參加台灣盃花藝競賽），之後才在2012年8月底成立個人花藝教室。

在前期的各種花藝經歷，讓我在成立教室後，可以面對各種不同的教學與工作的挑戰。花藝技術經歷的養成絕對是必要的，沒辦法短期速成。所以想給學習或從事花藝行業的朋友一段話：「沒有任何一個經驗學習是多餘的，日後都將會是成長的養分！」

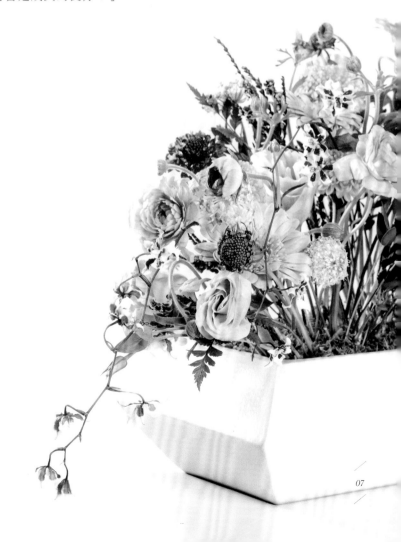

作 者 簡 介

謝 垂 展

美國芝加哥花藝學院教授資格
造園乙級技術士
中華花藝設計協會 台北總會 理事
屏東科技大學／農村規劃系
台北市松山工農／園藝科

園藝景觀設計的學歷背景，加上超過15年的花藝經歷，對植物花藝擅
長以自然方式表現，又因喜歡求新求變的個性，經常在課堂作品中結合
花藝與多元豐富的元素，對細節觀察入微，也善於細工的處理製作。於
2017年榮獲第20屆台灣盃花藝大賽冠軍，目前為JG Flower傑群設計花
藝總監及開設謝垂展花藝教室。

重要經歷

2017年 台灣盃花藝大賽 冠軍

第14至15屆身障組技能競賽 花藝裁判

2012至2018年建國花市組合盆栽競賽——擔任評審

2014年日本靜岡縣洲際盃花藝大賽——台灣代表選手

2013年第18屆台灣盃花藝大賽——銀牌

2011年第一屆中華盃花珠寶競賽——冠軍

2011年台北蘭花節・花禮區競賽——冠軍

2010年宜蘭綠色博覽會・創意組合盆栽競賽——冠軍

2009年台北城市花園・創意盆栽設計大賽・專業組——冠軍

◆ JG Flower 傑群設計

教室：謝垂展花藝教室

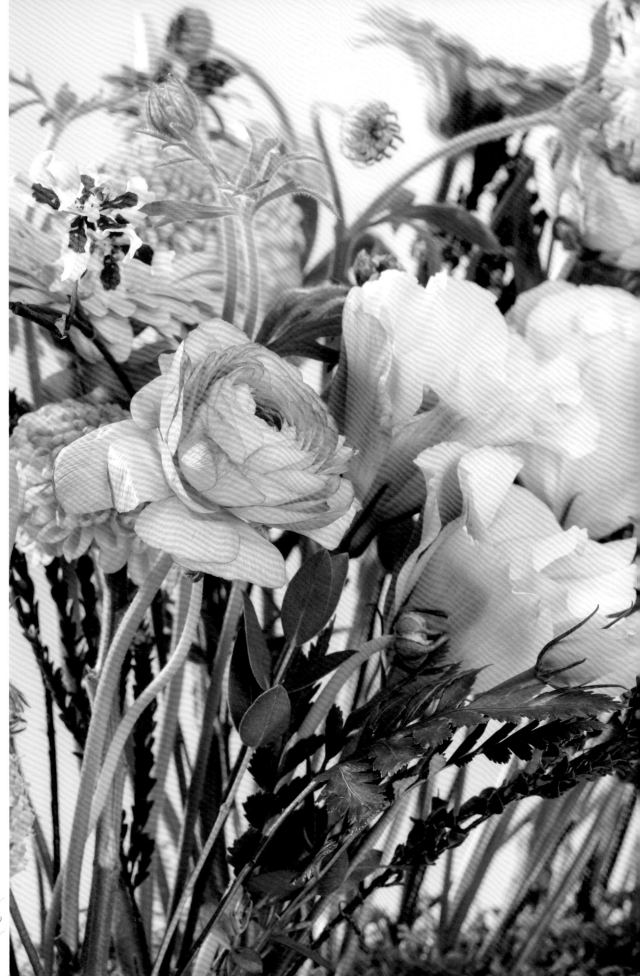

通用性美學原理，更易讓欣賞者看懂

美學十大原理包括了：反覆、漸層、對稱、均衡、調和、對比、比例、律動、統一、簡約……

當初決定以此原理來創作花藝作品，是因為花藝有其獨有的技巧與術語，欣賞的角度與風格也包羅萬象。當我們在欣賞一幅美麗畫作時，並不會先想到作者使用繪畫的技法是什麼，而是先看整體給人的感受，花藝作品的欣賞也是如此。所以在高階花藝設計階段，或學花一段時間後，我們插一件作品時，要思考這個作品要如何呈現，比使用什麼技法更為重要，技法只是輔佐而已。

十大美學原理在我學習花藝過程中，有些曾被提到，例如對比與比例，是常會運用的，但沒有一個老師將十個美學原理一次完全介紹清楚。這些美學原理是通用性的，花藝要能走入人群與生活中，我覺得花藝設計師更有必要學習這十個通用的美學原理，而不是只懂花藝技巧的運用而已。

提供花藝創作者一種思考的方式

透過植物所設計完成的作品，過程絕對比預期的更複雜，因為花藝是情感傳遞最佳的媒介，設計師看到花材的情感，與收花者看到花的情感，充滿了難以捉摸與模糊不定的可能性。因此我想，有沒有一種方式是以理性來面對花藝的呢？於是我想起以前在學校美術課學過的美學原理，其實就是一種最佳的方式。可以套用理性的美學原理來思考作品的創作，當理性的美學原理放在作品裡，依然能呈現抽象的創作意涵，而透過了解十大美學原理，更容易讓不懂插花的人也可以輕鬆欣賞作品。

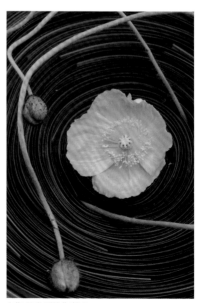

（作品04變化款）

提升花藝的價值與意義

以拋磚引玉的方式，嘗試以十大美學原理為這本書的主軸，最主要也是希望花藝領域的設計師更能與大眾接軌。高級的花藝總讓人覺得昂貴有距離感，平價的又容易有刻板印象，以為品質不好。而這次的作品，希望能傳達的是藝術創作的共通性，與美學的性質是相通的，希望能讓人更了解花藝的觀賞性與價值，另一方面也讓花藝設計師能使用並暸解美學通用的語言，使作品與其他藝術類創作一樣被認識其價值與意義。

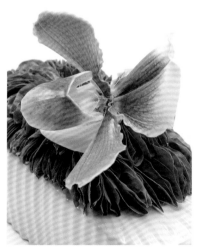

（作品17變化款）

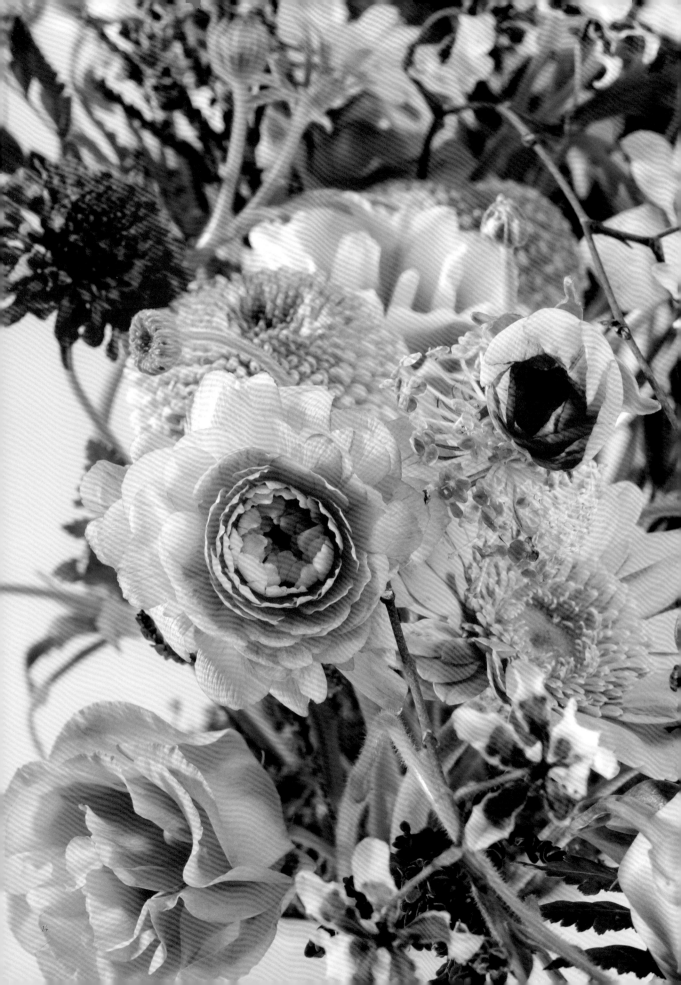

The Aesthetic of Flowers

美學花作

將10個美學原理的含意與特色
各別說明，以技術為基底，
一起了解並學習花藝，
如何呈現美學原理及如何欣賞。

Repetition

反覆

--•◦◦◦◦◦◦◦◦◦◦◦◦◦◆◦◦◦◦◦◦◦◦◦◦◦◦◦•--

將同質性，形狀、大小、色彩作一個重複連續的安排，左右的二方連續或上下左右的四方連續，呈現較有秩序規律重複的排列方式，稱之為反覆（也稱之為連續），在生活上，例如牆面上的磁磚，使用同樣的圖紋拼貼，就是四方連續的方式，或是緞帶上圖紋的重複，則是二方連續。在文學上相似的詞句，反覆地出現，也是反覆的原理。

反覆原理的應用

除了有規律秩序性之外，當量體的使用無限擴張時，更能表現出反覆設計的壯觀與反覆設計的美感。反覆的原理，沒有特別強調作品的方向性，而是注重元素的重複所產生的美感。所以表現美的感受可能會有下列幾種：

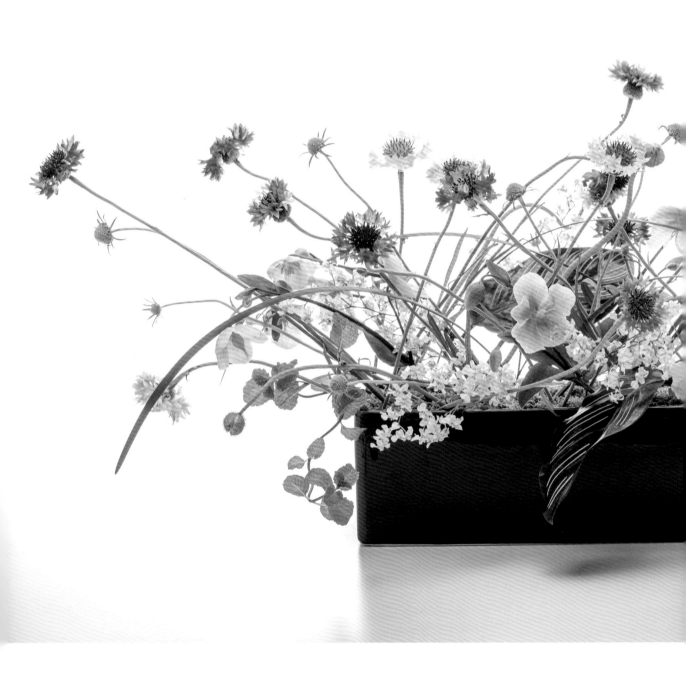

春草花漫漫

Design concept 設計理念

作品表現春天花草繁茂的生長情境，花材以傾斜或彎曲生長方式，表現春風拂過時，花草擺動的姿態，熱鬧又反覆的視覺榮景。

在一片春芽綻放的翠綠當中，高明度低彩度的初春花色，在草叢中冒出。輕巧搖擺、婀娜多姿的花朵，充分展現了春天的柔美質感。

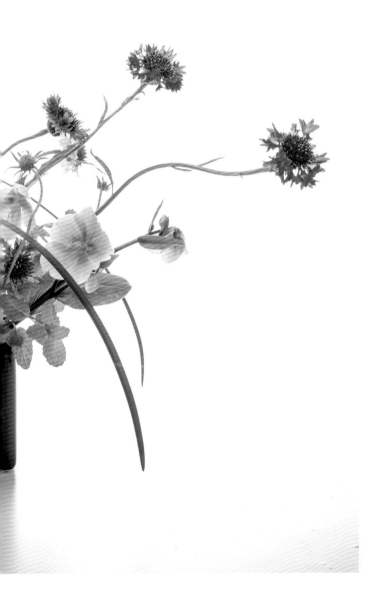

◉ 花材　各色矢車菊・聖誕玫瑰・迷你文心蘭
　　　　春蘭葉・竹芋・薄荷・苔草・松蟲草
◉ 花器　方形盆器（長28×寬10×高13cm）
◉ 資材　吸水海綿

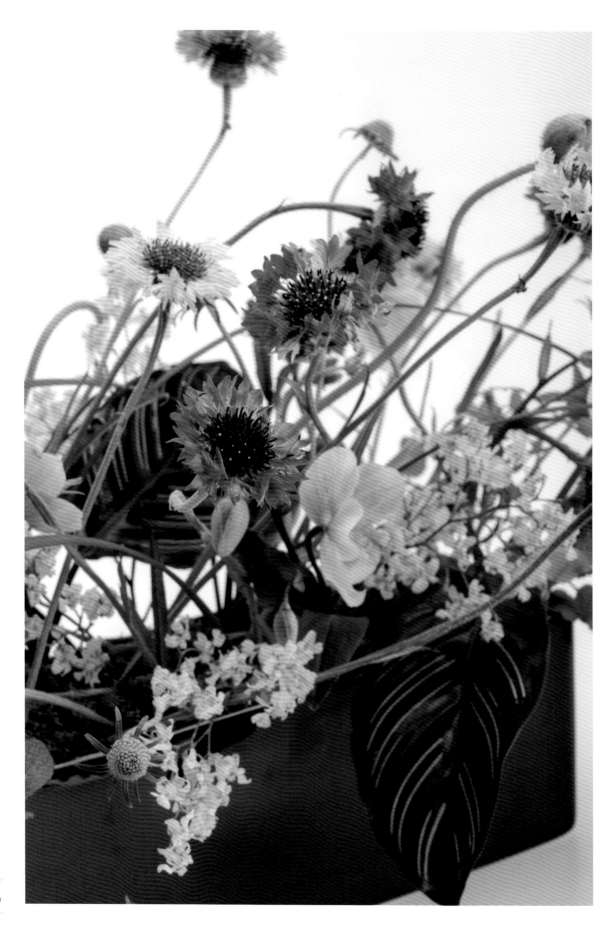

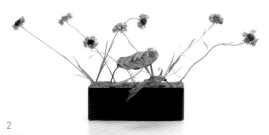

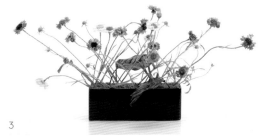

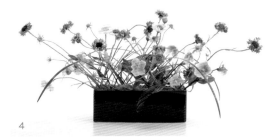

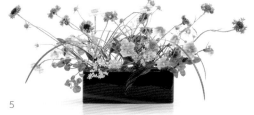

1 鋪完海綿後，以苔草覆蓋，竹芋以左右相呼應的方式插入。

2 藍色矢車菊以傾斜45°的角度，以左右反覆的方式插作在花器上。

3 陸續加入粉、紫色矢車菊及松蟲草花苞，以傾斜方式略帶自然彎曲線條地左右分布在花器上，使視覺達到平衡。

4 加入聖誕玫瑰及春蘭葉，同樣以傾斜、自然彎曲的方式，左右分布達到平衡。

5 加入迷你文心蘭及綠薄荷，達到左右平衡分布。

Point 重點技巧

ⓐ 矢車菊以左右傾斜方式交互插作，花的高度必須一致，避免凌亂。

ⓑ 作品色彩配合反覆設計的原理，花器與花材、花材之間彼此的色彩，都有反覆的效果。

ⓒ 植物材料以傾斜插作，表現出自然的風動感覺。

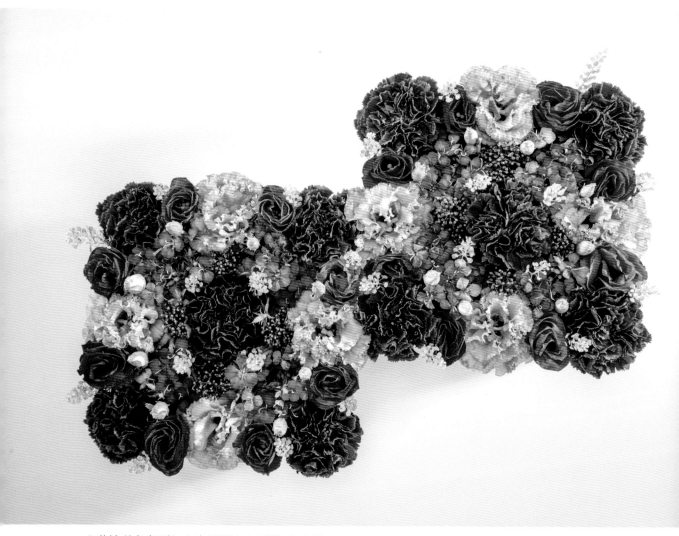

● 花材　染色康乃馨・紅色洋桔梗・四季迷・深山櫻・小團扇薺（珍珠草）

● 花器　白色方盒2個（長22×寬22×高4.5cm）

● 資材　吸水海綿

Flower art / ## 02

花彩拼磚

Design concept 設計理念

在白色方格之中，猶如復古花磚的花草圖紋，經過巧思排列，運用對稱且反覆的手法，呈現出華麗細緻的花盒設計。搭配神祕奇幻的紫色花材，就像萬花筒般的視覺折射，更富趣味性。

在小小的方格之中，有無限大的創意可能。是一個耐人尋味的花藝作品，妝點生活的趣味性。

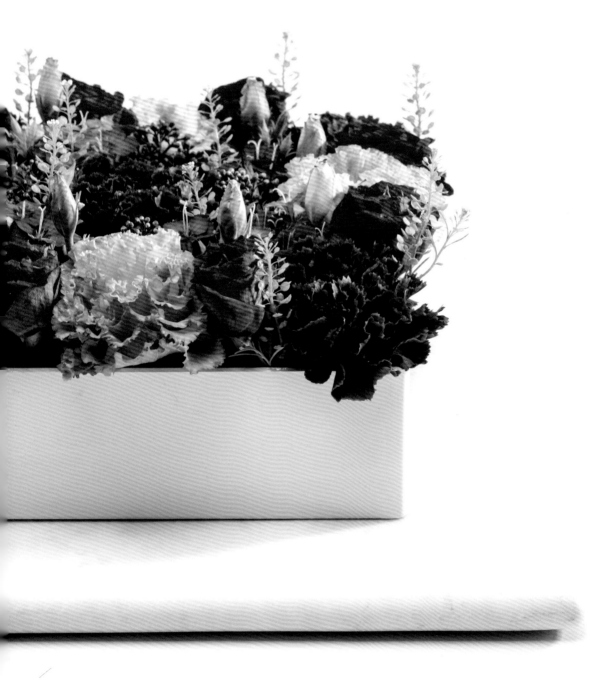

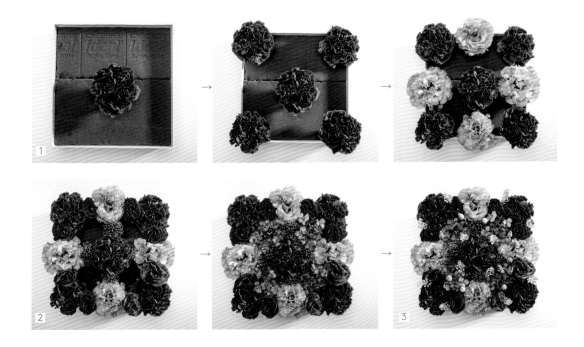

1　選用大朵的康乃馨及洋桔梗，先定出方盆裡主要位置。

2　大朵花中間的空隙，以對稱的方式逐步填滿。

3　補滿空間後，加入細膩小花點綴。

Point ／重點技巧

ⓐ 採用幾何形狀花器，如方型，便於排列拼磚效果。

ⓑ 花材大小差異要大，彩度高，排列的花紋會更加明顯。

ⓒ 反覆的手法運用在盆花上，至少要兩盆作品以上，更能呈現絕佳的效果。

ⓓ 修剪花材時高低一致，花磚圖紋的呈現更佳。

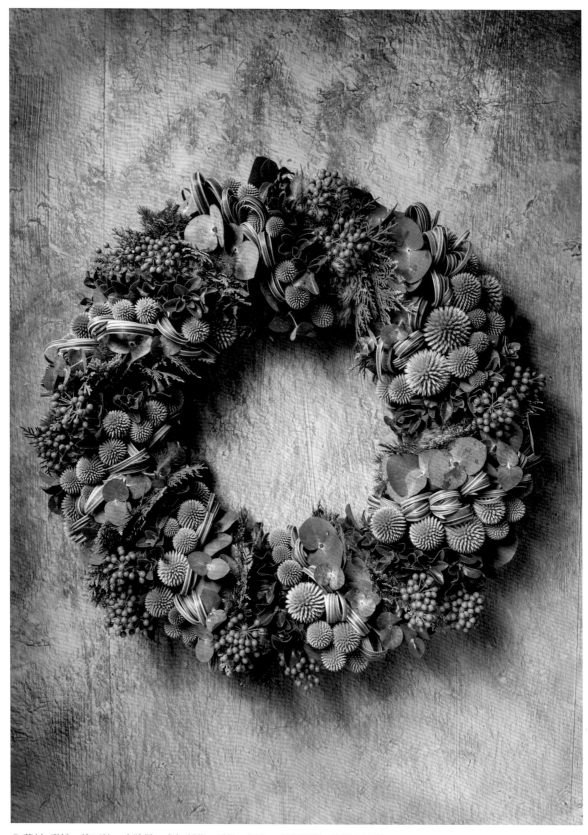

◉ **花材** 壽松・綠石竹・山防風・尤加利葉・扁柏・柾木・斑春蘭葉・澳洲小綠果
◉ **資材** 環型吸水海綿

Flower art / 03

生生不息

Design concept 設計理念

將自然兜回家，重新排列出心中的模樣，反覆排列的花材果實，象徵自然生生不息。堅毅的山防風，好比為生活努力的點滴；柔軟的斑春蘭葉，就像是細膩的思緒；而穿梭在花環間的小果實，像是生活中發生的每一件精彩的小故事。

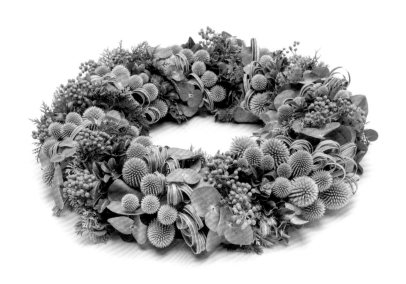

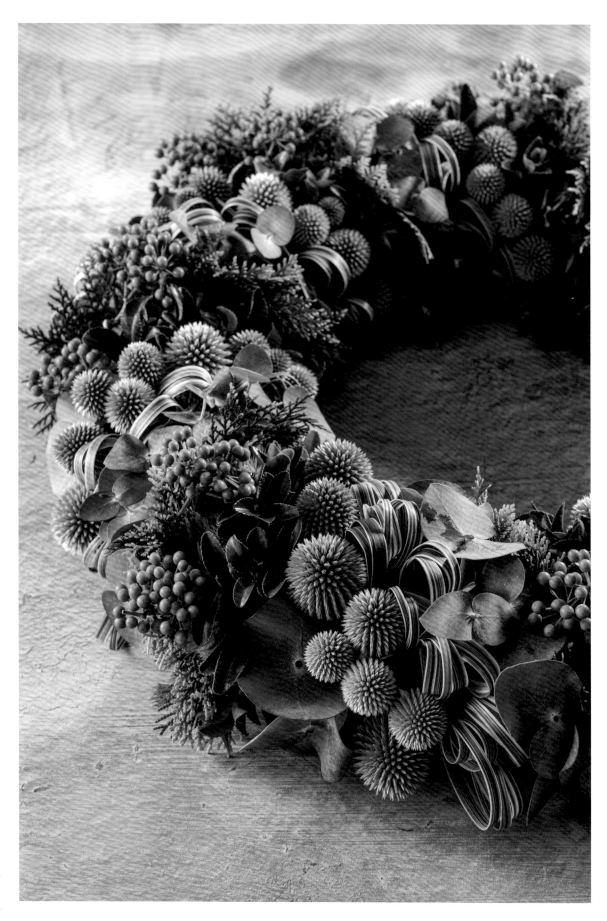

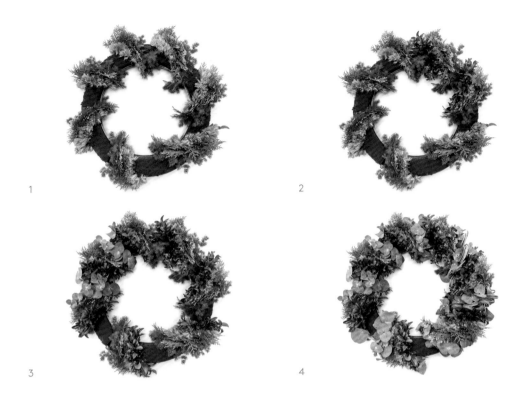

1

2

3

4

1 先將扁柏與壽松、綠石竹依順時鐘的方向插作，共七個間距（深綠、淺綠搭配交錯）。

2 在翠綠的綠石竹右側加入暗綠色的柾木。

3 將剪短、修平枝枒的尤加利葉，加入花環中。

4 斑春蘭葉纏繞成圈，以鐵絲固定，加入花環內。

Point／重點技巧

ⓐ 在環型中，一次插上一種素材，並均勻分布在花環上。
ⓑ 先使用鮮明與體積大的花材。
ⓒ 後續使用細小的材料填補空間。
ⓓ 花環的內緣、底部確實填滿材料，可讓環的造型更飽滿立體。
ⓔ 斑春蘭需要事先加工纏繞後，再一起插作。

ⓔ

Gradation

漸層

———————◇———————

「漸層」也稱作「漸變」，是在同樣材質或元素上
逐步的增加或減少，依序漸次改變的排列。
例如竹筍的形體、玫瑰花花瓣內到外的大小漸層、
日出與日落之光線漸層、歌手聲音的漸強漸弱、中
國水墨畫黑白濃淡漸層。「漸層」與「反覆」稍微
相似，但「漸層」是由漸次的方式來呈現變化。

漸層原理的應用

使花材分量以直線或放射逐漸增多或減少，或手工
排列造型的密度，由密到疏或大到小，都是漸層原
理的呈現。

這些元素如：

體積、面積、明度、彩度、空間變化、質地變化等。

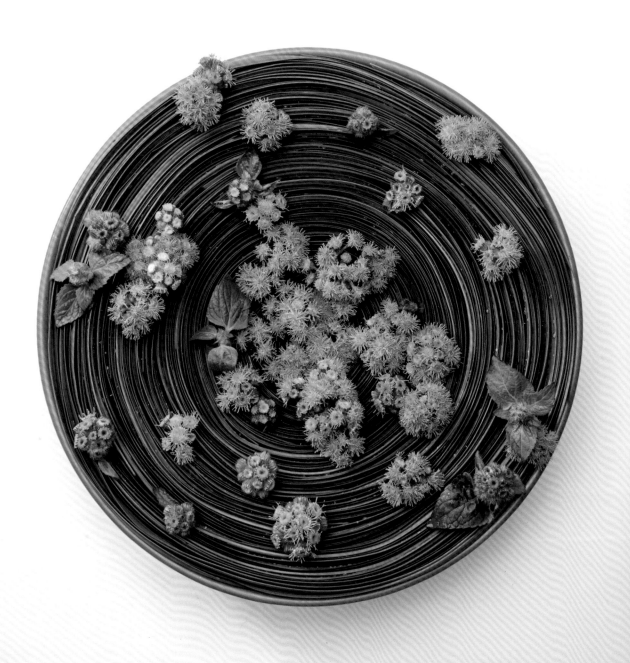

◉ 花材　藿香薊・春蘭葉
◉ 花器　圓形盆器（直徑27×高7cm）
◉ 資材　吸水海綿2塊・＃22花藝鐵絲

Flower art / O4

綠之漣漪

Design concept 設計理念

利用植物線條的圍繞，表現出類似漣漪或漩渦的型態。

水面上漣漪的產生，由於力學傳遞的關係，

中心點激起的水波紋較密，漸漸向外擴散，

水波紋變的較低較疏，或類似漩渦，

當水面上的落葉，被吸入中心點時，最為集中，

因為中心點的力學密度最大。

運用此一原理，以春蘭葉象徵水波紋，

藿香薊代表落在水面上的植物，表現漸層的美學形態。

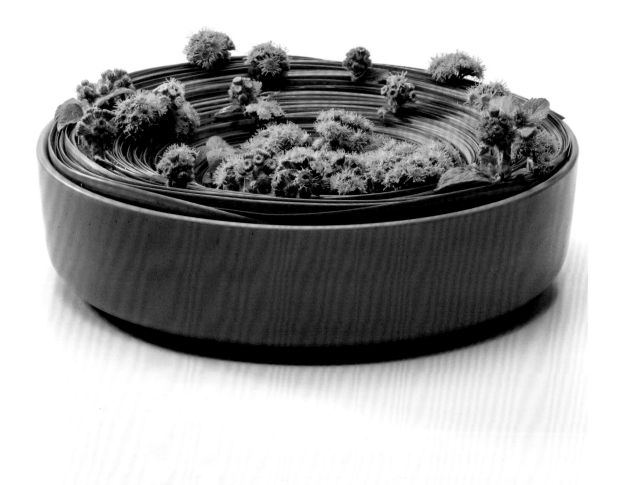

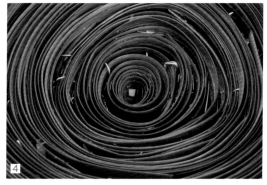

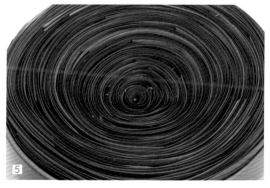

1 先將海綿平鋪置入花器，以斜切方式，使中心點逐漸凹陷深5cm。

2 將#22花藝鐵絲剪短為4cm，對折成U形備用。將藿香薊花頭剪下，保留約3至4cm的莖段，並以透明膠帶固定成束。

3 將春蘭葉捲繞成圓形，固定在海綿的中央點。

4 由外圈加入春蘭葉，使之形成多層的同心圓。

5 繼續製作，直至春蘭葉圍繞至花器邊緣為止。

6 插上小束藿香薊，開始插作時，先將中心點錯落布滿，再漸漸地向外散落。

Point 重點技巧

ⓐ 海綿逐漸斜切，凹陷至中心點深5cm，以強調空間漸層的變化。

ⓑ 春蘭葉在捲繞時，須先將基部較厚硬的部分剪掉。

ⓒ 因藿香薊莖較軟，加上鐵絲可增強硬度。

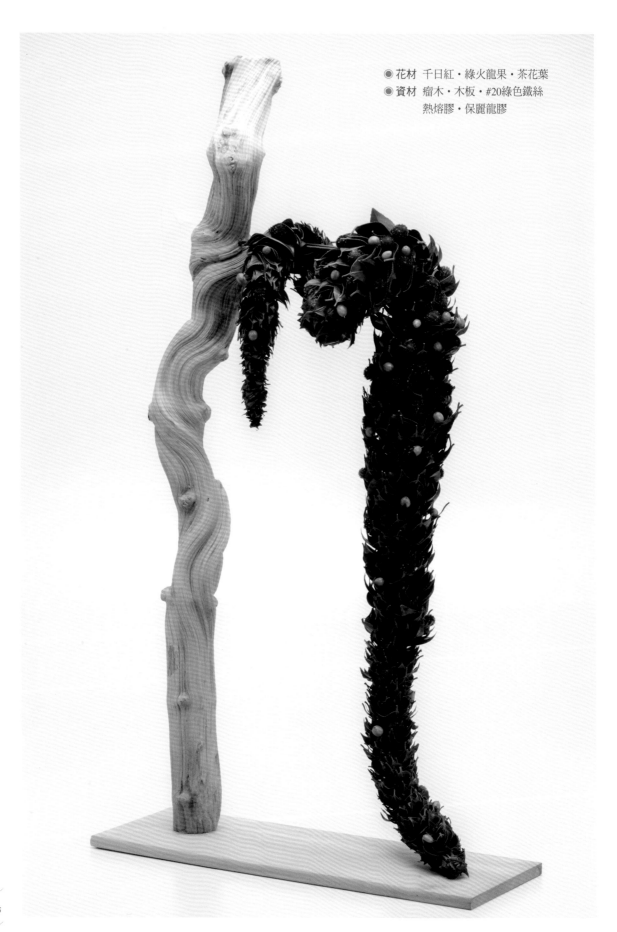

◎ 花材 千日紅・綠火龍果・茶花葉
◎ 資材 瘤木・木板・#20綠色鐵絲
　　　　熱熔膠・保麗龍膠

Flower art / 05

永 恆 記 憶

Design concept 設計理念

青翠的綠葉層層串聯，猶如人生閱歷堆砌，
紅豔碧綠的花果象徵美好年代風華，
千錘百鍊的考驗，造就蒼勁的瘤木。
生活淬鍊的精彩片刻，停駐在永恆記憶之中。

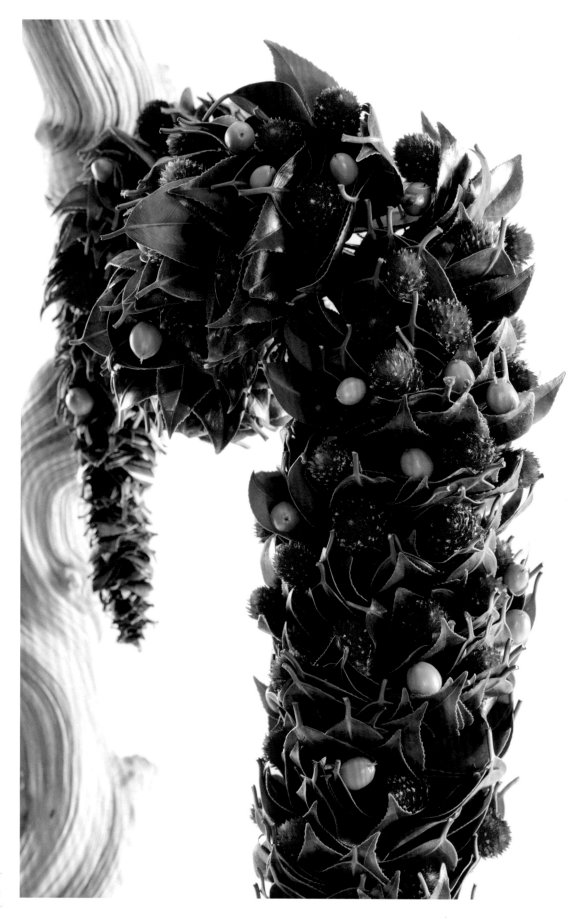

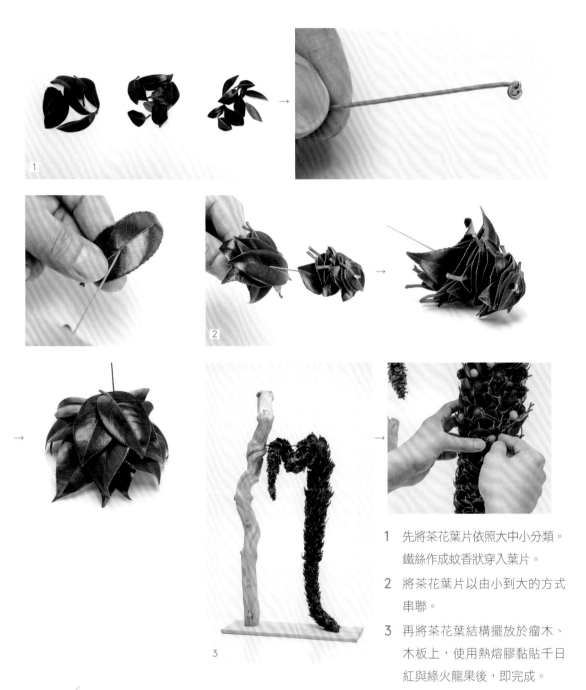

1 先將茶花葉片依照大中小分類。
 鐵絲作成蚊香狀穿入葉片。

2 將茶花葉片以由小到大的方式
 串聯。

3 再將茶花葉結構擺放於瘤木、
 木板上,使用熱熔膠黏貼千日
 紅與綠火龍果後,即完成。

Point／重點技巧

ⓐ 因串連技巧沒有給予水分,挑選素材(葉材)時要選擇耐久的。

ⓑ 葉片需事先由小到大分類,最小的尺寸可修剪成更細小的尺寸。

ⓒ 串連頭尾鐵絲可以作成蚊香形狀,具固定收尾的作用。

ⓓ 運用#20綠色鐵絲連接,增加作品整體長度。

ⓔ 以保麗龍膠塗抹在千日紅、綠火龍果的切口上,目的為固定及延長保鮮植物。

● 花材 芍藥‧百香果藤‧粉綠繡球花‧鳶尾葉‧米太蘭
● 花器 玻璃試管‧鐵框架（大‧中‧小）

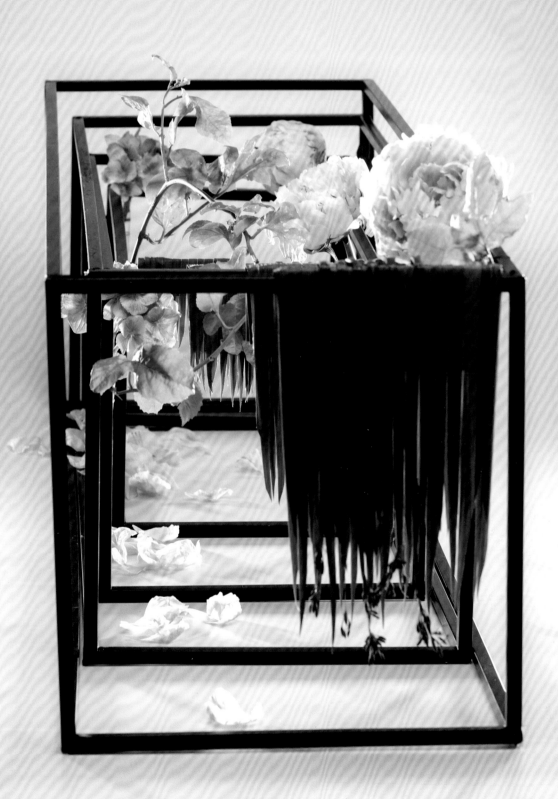

Flower art / ## 06

花 的 時 光 迴 廊

Design concept 設計理念

百香果藤踏著華爾滋的舞步在愛情中漫步，

那搖擺不定的心，隨著時間推移，漸漸明朗確定。

含情脈脈的花朵，濃郁的甜味花香，訴説的皆是濃情蜜意的愛情，

連接你我的心中迴廊，放不下的牽絆，依戀著、牽繫著，直到盡頭。

花開花落，有的花注定要隨風，有些愛注定隨緣，

你我的愛，一直都在時光迴廊芬芳綻放中。

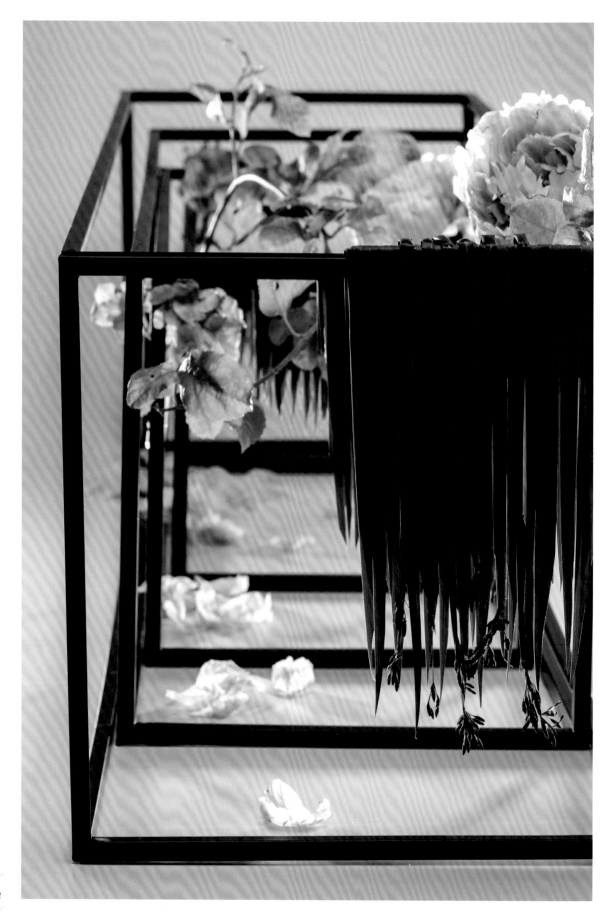

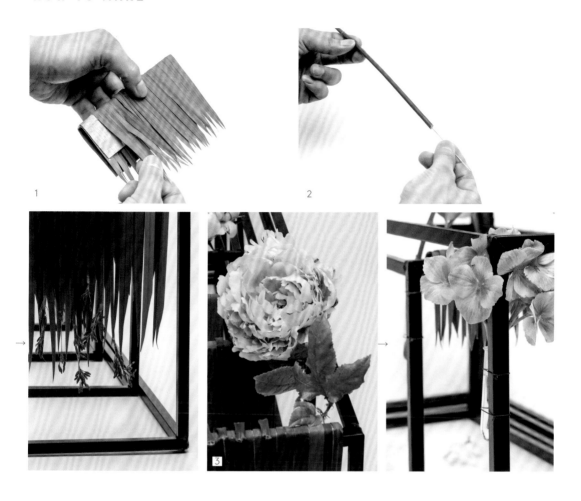

1 先將紙板裁成方形，折成ㄇ字型，並以雙面膠帶將鳶尾葉黏在紙板上。

2 米太蘭中加入鐵絲方便彎折後，將米太蘭加入紙板上增加質感，並固定於鐵框架上。

3 將試管固定在鐵框架上，放入芍藥與繡球花、百香果藤。

Point／重點技巧

ⓐ 此作品運用單種花材，明確表現含苞到盛開及花落的過程。

ⓑ 特意選用大朵的花材，更加清楚表現花的輪廓。

ⓒ 花材使用玻璃試管給水，增加視覺上的靈活輕巧度。

ⓓ 因造型需求，特意使用耐久性高，不給水也不易變形的葉材。

ⓔ 選用等比縮放的鐵框架排列，增加空間的變化感。

Symmetry

對稱

❖

美學原理中「對稱設計」給人的視覺感最為穩定、平衡，但相較其他美學原理的應用，因為對稱感屬於平穩，所以較為單調。

在生活中常見到的對稱設計有建築、橋樑、交通工具等，因為考慮使用安全穩定性及重量平衡，所以對稱的方式最能提供安穩的結構。

在生物身上也經常可以看到對稱的形式、如飛行的昆蟲、水裡的魚、鳥類、人的外型，也都以對稱的形式存在著。

對稱的屬性

對稱的屬性有兩種——「點對稱」與「軸對稱」。「點對稱」又稱「放射對稱」,如煙火炸開的瞬間;「軸對稱」又稱「線對稱」,意指在設計安排中有一假想的中軸對稱直線,此一中軸是兩邊對稱,猶如鏡射一般,也可以是左右、上下方式對稱。

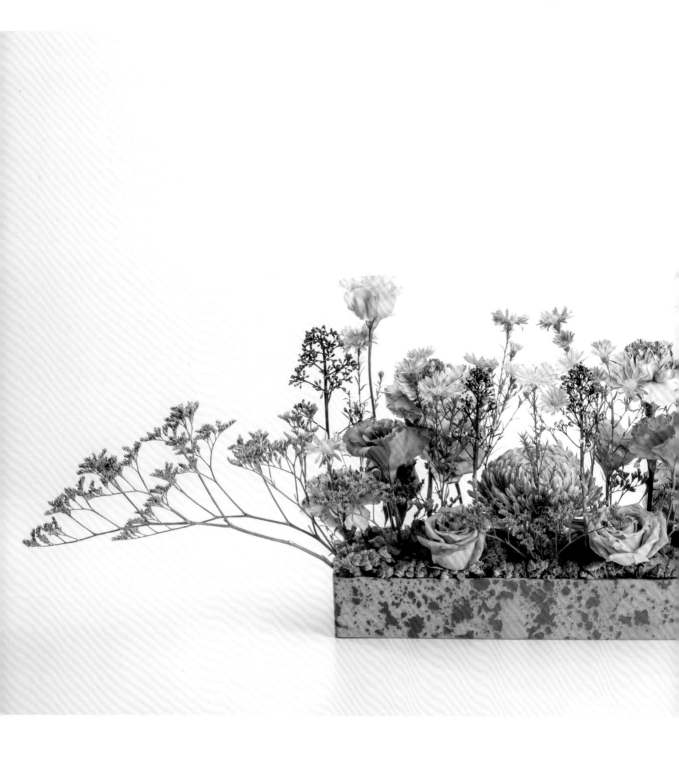

Flower art / # 07

紫色情謎

Design concept 設計理念

貌似愛麗絲奇幻夢境中的花園，既
神祕又美麗，在花園中的一面鏡
子，將花的倒影完全反射出來，兩
兩相投，像是肩並肩的一對雙胞
胎，基底一片如普羅旺斯的薰衣草
花海，讓人置身眼前這座如此美麗
真實卻又虛幻的紫色花園裡。

◉ 花材　進口紫色康乃馨・紫玫瑰・牡丹
　　　　菊・四季迷・紫孔雀・紫色星辰
　　　　花・補血草・洋桔梗
◉ 花器　長方形盆器（長12×寬10×高5cm）
◉ 資材　吸水海綿

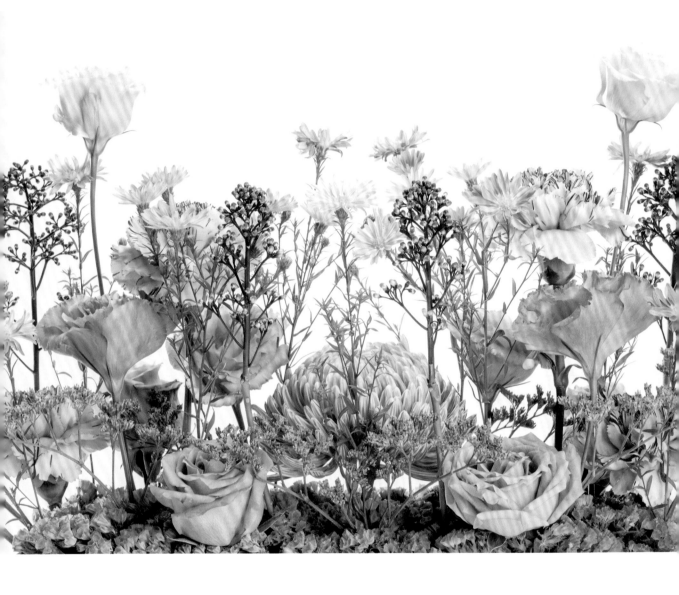

Point／重點技巧

ⓐ 在花材色彩上，建議選擇類似色（如紫色、紫紅、紫粉、紫藍色），更能強調出作品的穩定感。

ⓑ 處理花材時，先依花朵大小、長短相似整理好備用。

ⓒ 作為填補空間之用的小型霧狀花可經過修剪，也能呈現出對稱感。

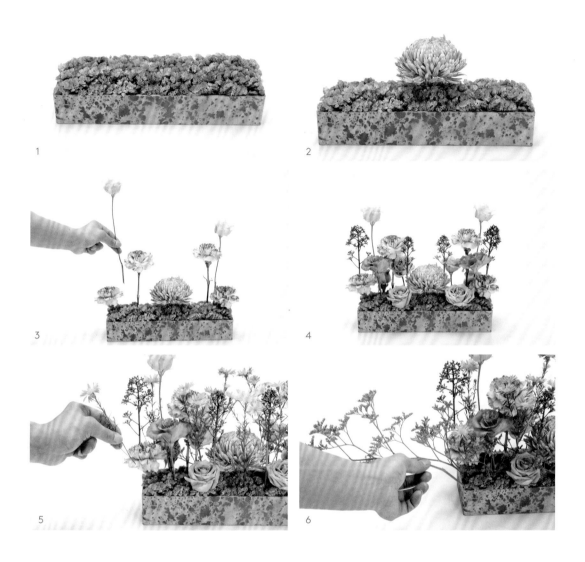

1　將紫色星辰花剪短，約高於花器口約1.5cm，整齊地鋪滿於海綿表面。

2　牡丹菊去葉，剪成約7cm，插於中心點，作為焦點花，以增加對稱中軸的聚焦感。

3　將康乃馨與洋桔梗剪短，作高低層次的安排，左右對稱依序插著。

4　插入深紫色四季迷增加色彩變化。

5　加入紫孔雀，以豐富空間感。

6　最後加入補血草，增加兩端延伸感。

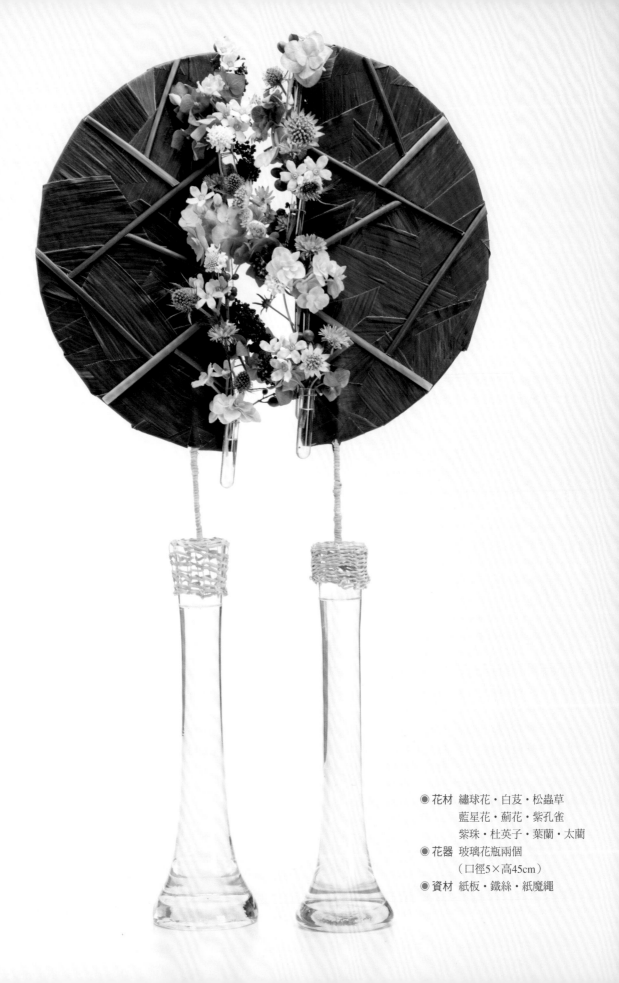

◎ 花材　繡球花・白芨・松蟲草
　　　藍星花・薊花・紫孔雀
　　　紫珠・杜英子・葉蘭・太藺
◎ 花器　玻璃花瓶兩個
　　　（口徑5×高45cm）
◎ 資材　紙板・鐵絲・紙魔繩

Flower art / ## 08 窗扉

Design concept 設計理念

天光未亮的晨曦，微光推開了窗縫，

一口沁涼舒爽了鼻息，

窗扉上的幾何窗花，微微透入一絲遠方幻彩的紫色晨光，

灰紫藍、藍紫、淺紫、深紫……

悄悄的在天空畫布上繪出夢想。

似圓非圓，圓了彼此的緣，

以這繁花似錦的夢幻景色，

開啟我倆的美好早晨。

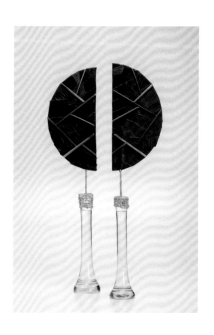

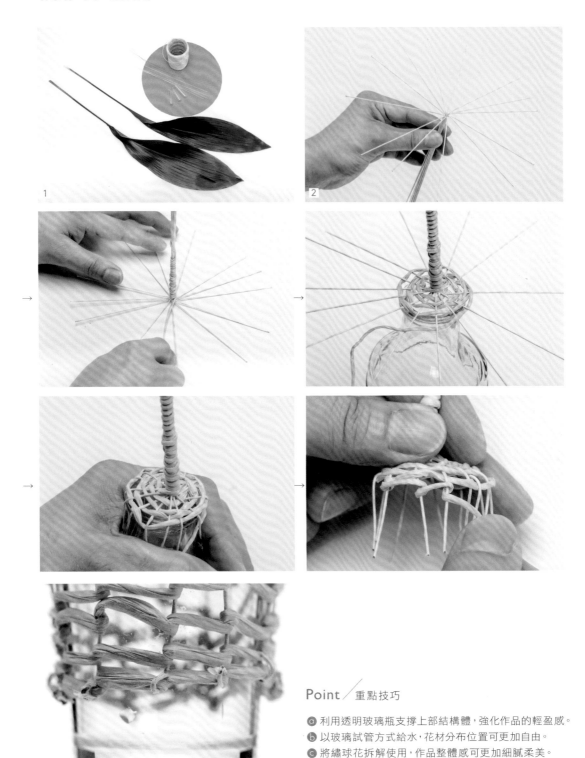

Point／重點技巧

ⓐ 利用透明玻璃瓶支撐上部結構體，強化作品的輕盈感。
ⓑ 以玻璃試管方式給水，花材分布位置可更加自由。
ⓒ 將繡球花拆解使用，作品整體感可更加細膩柔美。

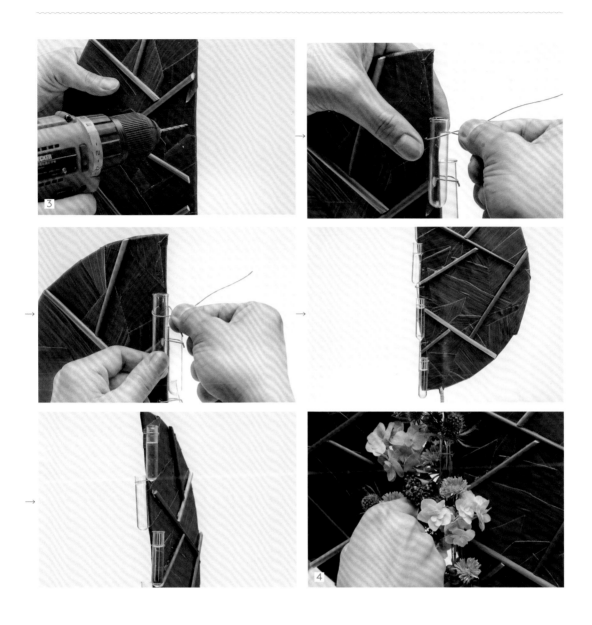

1 準備紙板及鐵絲，製作半圓造型及支架的材料。

2 運用#20鐵絲製作鐵絲網支架，編織鐵絲網時，使用基數數量鐵絲；紙魔繩採用一上一下的纏
　繞方式固定。

3 將紙板裁成半圓，利用葉蘭黏貼，葉子去掉葉脈後，剪成小塊黏貼在紙板上，最外層以葉梗排列出
　冰裂紋。半圓垂直邊緣使用電鑽打洞，固定玻璃試管。

4 上花順序：以團狀、大朵花型優先，如繡球花，接著陸續加入小型點狀花。兩個半圓的間距，
　以花材相互輕碰的距離為佳。

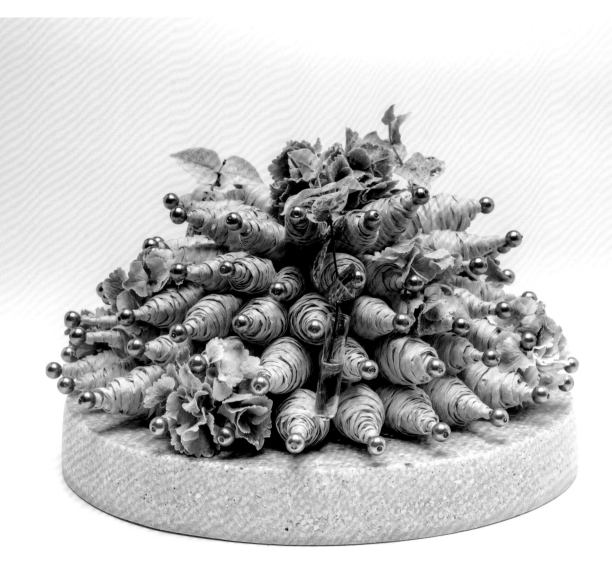

◉ 花材　綠繡球・初雪葛
◉ 花器　灰色圓盤（直徑30×高4cm）
◉ 資材　拉菲草・白膠・膚色珍珠・#18鐵絲・玻璃試管

Flower art / ○9

永結同心

Design concept 設計理念

步入婚姻的那一刻起，

倆人緊緊朝著同一個方向前行，

一點一滴，日復一日，不斷的循環積累，

堆砌出一座屬於倆人的幸福堡壘。

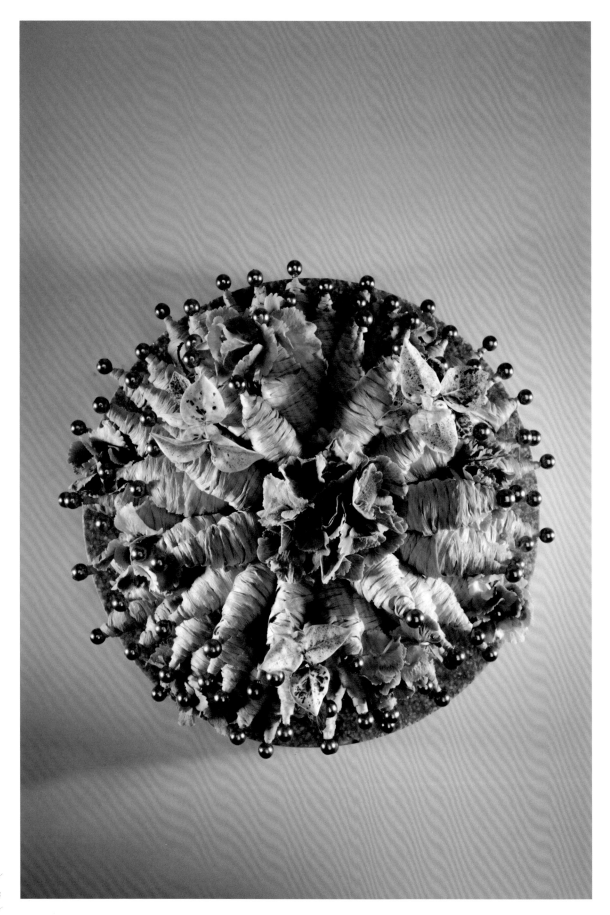

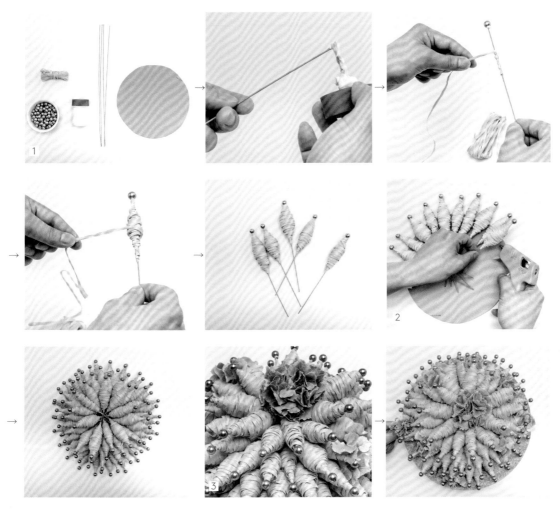

1　先將膚色珍珠黏在＃18鐵絲上，主要是防止拉菲草脫落。將拉菲草捲上＃18鐵絲，捲成紡
　　錘型。

2　將完成的拉菲草小紙捲依序排在紙板上（可使用熱熔膠槍黏著，增加材料穩定性）。

3　將繡球花及初雪葛插在作品的玻璃試管內。

Point／重點技巧

ⓐ 排列拉菲草紙捲時，上層排列在下層空隙中，增加厚度。

ⓑ 纏繞拉菲草時，上下兩端纏繞較少次，中間段則多次纏繞，即可
　製成紡錘型。

ⓒ 膚色珍珠固定於鐵絲尾端，可防止拉菲草脫落與增加裝飾性。

Balance

均衡

-----◆-----

均衡指的是在一個設計當中，假想軸的兩端互相平衡，畫面穩定的感覺。

影響均衡的因素包含色彩、形狀、體積、質感等元素混搭組合，在花藝的均衡上，可分為

1.實質平衡：相當於對稱平衡。由等量的質感、物件的大小、色彩的明暗等元素的組合，達到一種實際上的對等平衡。

2.視覺平衡：稱作非對稱平衡，是種活潑的平衡感表現方式。物質分量或許不相等，藉由創作媒材的色彩、大小、質感……營造一種協調平衡的效果，在布局上的非對稱平衡，比對稱平衡更具有彈性，是高靈活度的呈現手法。

藝術中的均衡

在其他藝術性創作中，均衡也是會被使用的美學原理，例如庭園的布局上，我們經常都可以看見平衡的構圖。假設一端種植高大的樹，另一端就會種植較多的開花型矮灌木，讓植栽的群落，產生平衡的效果。

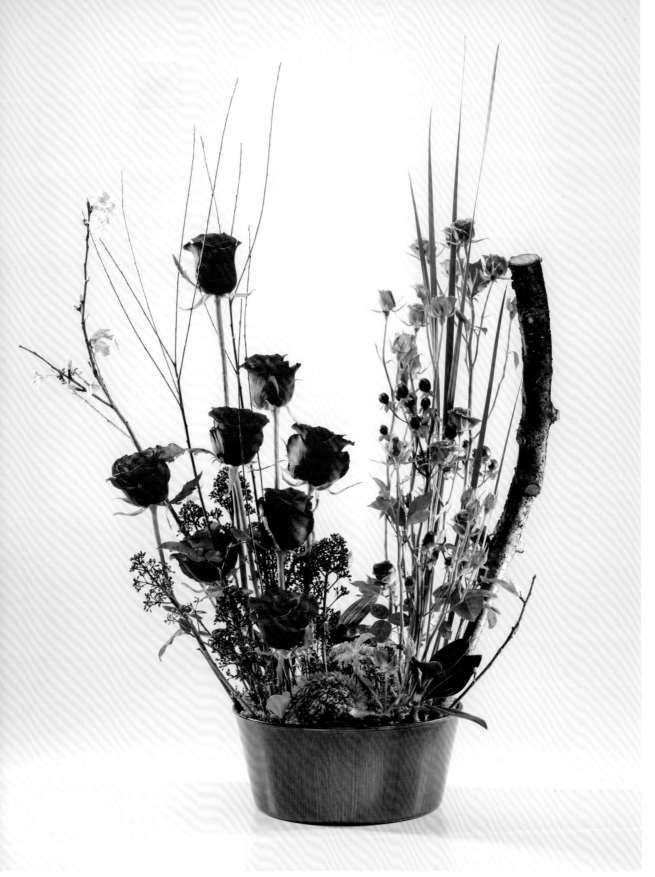

◎ 花材　苔草・紅玫瑰・迷你玫瑰・火龍果・四季迷・金線蓮・龍文蘭・紅柳木・櫻花枝條・綠石竹
◎ 花器　金屬色盆器（直徑28×高12cm）
◎ 資材　吸水海綿

Flower art / 10 美麗的華爾滋

Design concept 設計理念

堅強的櫻花樹幹＆熱情火紅玫瑰，

如美女與野獸一起跳著華麗的華爾滋，

裙襬下是熱鬧的小花朵，

如精靈般飛舞，

踏在青苔上的舞步，

是如此和諧相對。

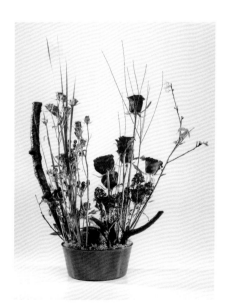

（背面圖）

（櫻花）

Point 重點技巧

櫻花枝幹為暗咖啡色，為使視覺強
烈，相對應紅色的玫瑰，並以數量的
堆疊，讓兩端視覺產生均衡感。玫瑰
的數量多，但高度較低，而咖啡色的
枝幹顏色較深，可保留高度，如此來
增加視覺分量感，達到視覺均衡的
表現（此手法使用兩種材料的高度，
色彩的平衡）。

1　以苔草覆蓋海綿。

2　左側選用紅玫瑰，以不同高低層次方式分布。

3　右側陸續加入迷你玫瑰，底部則加入綠石竹。

4　加入火龍果、金線蓮，以四季迷增加空間豐富
　　感，並使用龍文蘭製造延伸感。

5　接著使用紅柳木與櫻花枝條營造向上延伸
　　感，最後增加櫻花枝幹增加量體感，達到均
　　衡效果。

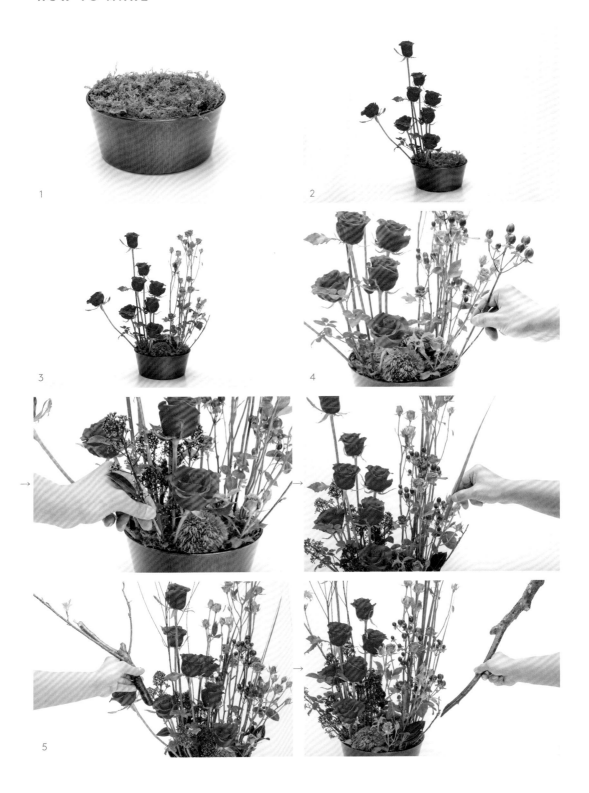

1

2

3

4

5

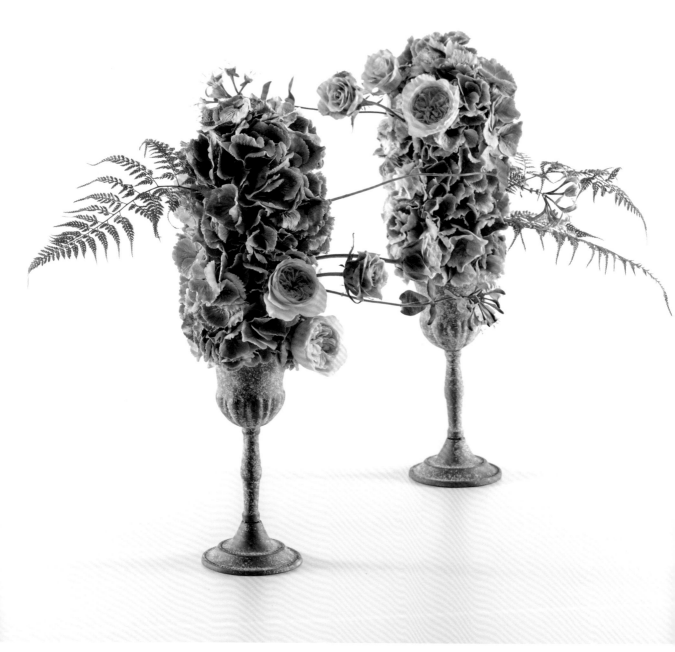

◉ 花材　庭園玫瑰・玫瑰（金鑽）・金狗毛蕨・綠繡球・金銀花
◉ 花器　馬口鐵高腳冠軍杯花器（直徑8×高22cm）
◉ 資材　吸水海綿・蘭花鐵絲・塑膠網

Flower art / 11 嬉春

Design concept 設計理念

庭園玫瑰＆金銀花，恣意地生長，

蔓延出花園的藩籬，

在世界的另一端，

或許有和我心中一樣美麗的花園，

那邊的花也正盛開著吧！

是春神來了，

此起彼落高低綻放著，

花都開滿了。

大地的綠意，正無限延伸著。

如同人與人之間，

均衡對等互相尊重，

美好就無處不在。

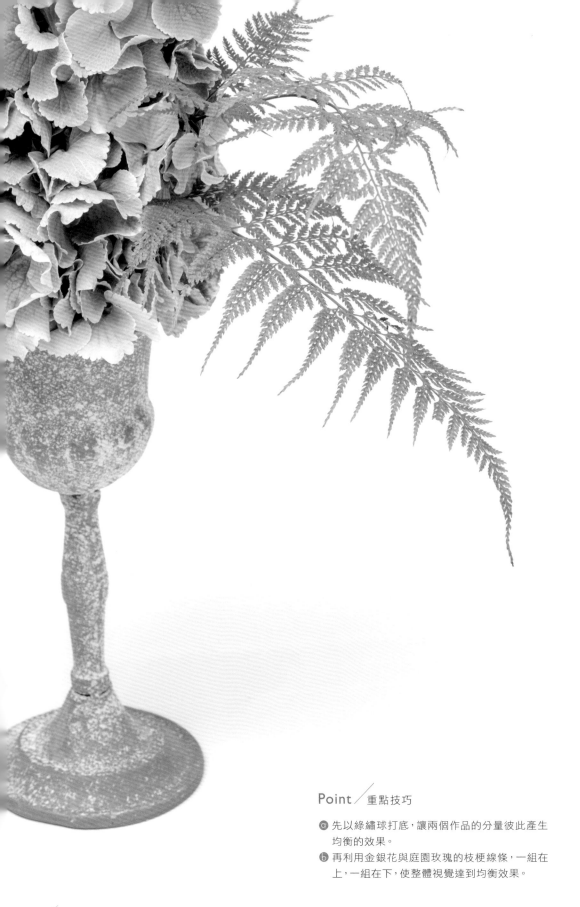

Point / 重點技巧

ⓐ 先以綠繡球打底，讓兩個作品的分量彼此產生
　　均衡的效果。

ⓑ 再利用金銀花與庭園玫瑰的枝梗線條，一組在
　　上，一組在下，使整體視覺達到均衡效果。

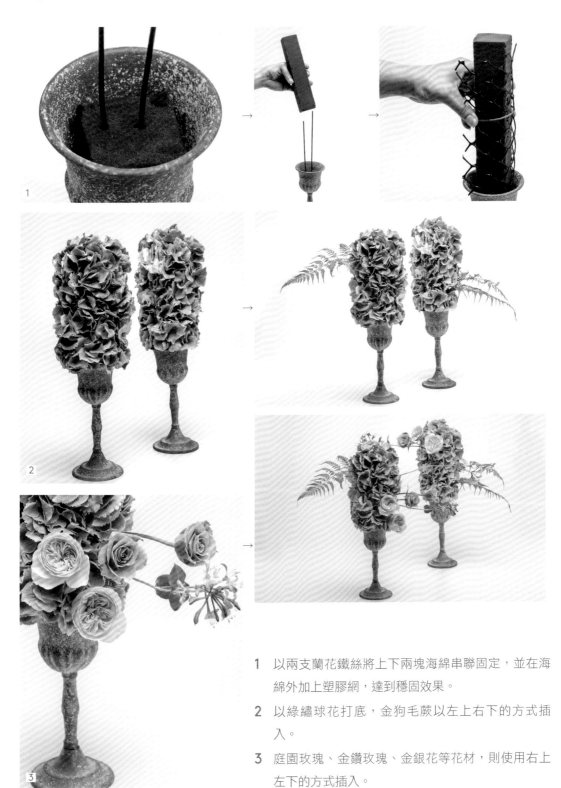

1 以兩支蘭花鐵絲將上下兩塊海綿串聯固定，並在海綿外加上塑膠網，達到穩固效果。

2 以綠繡球花打底，金狗毛蕨以左上右下的方式插入。

3 庭園玫瑰、金鑽玫瑰、金銀花等花材，則使用右上左下的方式插入。

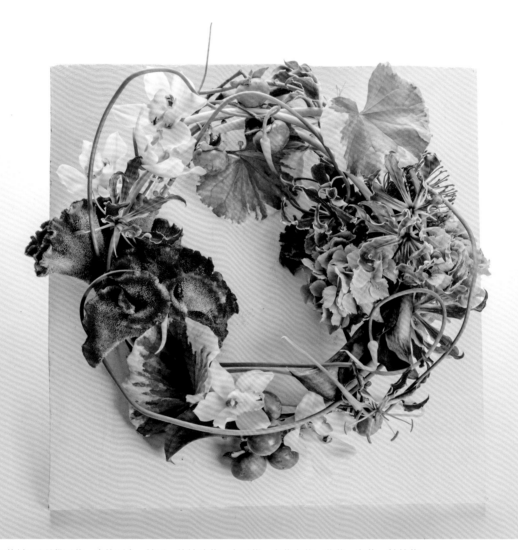

◉ **花材** 巨型雞冠花・火焰百合・柿子・綠繡球花・東亞蘭・斑葉山菊・曲蔥・海芋・針墊花
◉ **資材** 木板・鐵釘・玻璃試管・拉菲草

Flower art / 12
流轉

Design concept 設計理念

外型各異的奇花異草，昂首的巨型
雞冠花，傲嬌的火焰百合，彎曲好
動的曲蔥，斑爛的山菊，彼此爭奇
鬥豔。猶如童書《小黑人桑波》的
故事中，四隻老虎轉成了奶油，而
這裡的花草也是美到轉了起來，成
了一個協調均衡的美麗花圈。

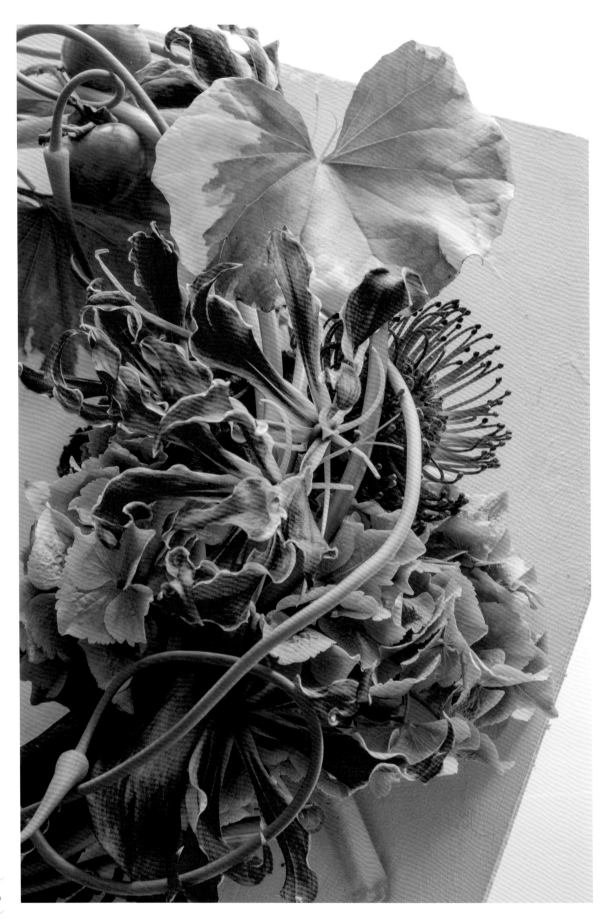

Point／重點技巧

ⓐ 木板底色事先漆上白漆，更突顯花卉的顏色分布。

ⓑ 將小鐵釘以錯落的方式排列成圓形。

ⓒ 鐵釘的功能主要是引導花環的圓形排列，及固定支撐。

ⓓ 選用特殊外型、有個性的花材為主。

ⓔ 花材選用兩組色系，色彩布局上會更加鮮明。

ⓕ 使用玻璃試管增加花材位置分配的靈活度。

1　花材插於玻璃試管中，並綁上拉菲草。將鐵釘以錯落方式於木板上排列成環，並保留中間空間。

2　紅雞冠與綠繡球、針墊花作左右對稱分布。

3　海芋、曲蔥作出環形連接的效果。

4　陸續加入火焰百合、東亞蘭、柿子、斑葉山菊完成作品。

Harmony

調和

❖

使用不同形狀，但大小相似、色彩相近，或漸層……共同排列組合為作品。將形狀、色彩相近物件組合在一起，由於構成要素相似，會產生相融的視覺感，稱之為調合。

「調和」亦稱「協調」或「和諧」。它與「變化」是一體的兩面，藝術裡的「調和」就如同音樂一般，是將各元素混合起來，令人產生愉悅的新感受。

「類似調和」&「對比調和」

視覺藝術裡的調和可以區分為「類似調和」與「對比調和」兩種類型，在同一個畫面上有兩個或兩個以上的形狀或色彩時，若以相同或相似的細部共同組合，並能產生融洽愉快感覺的形式，稱之為「類似調和」。

反之，若以相異的細部組合，其對比關係又能相互調適而形成融洽的形式，則稱之為「對比調和」。

「類似調和」常富於抒情的意識，具有柔和、圓融的效果。「對比調和」則富有說理的意念，具有強烈、明快的感覺。

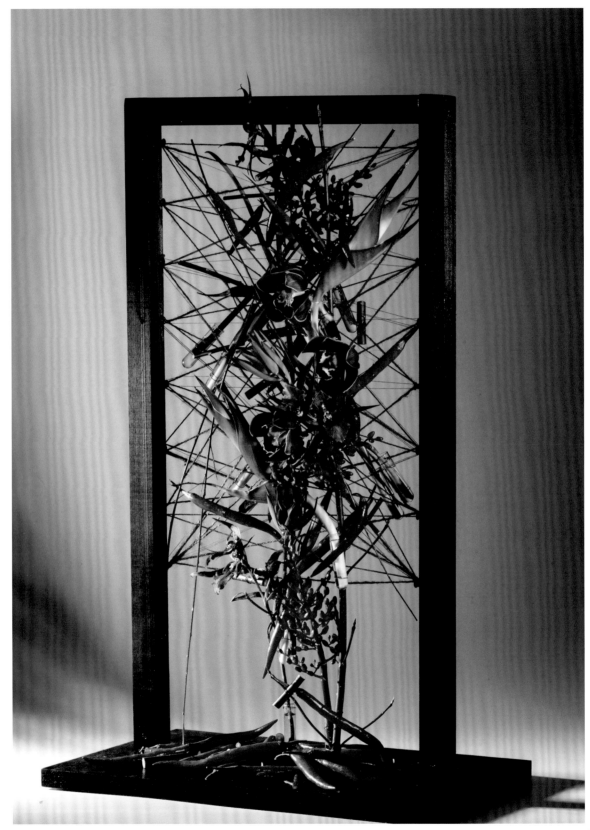

◎ 花材　紅柳木・紅水木・蜘蛛文心蘭・東亞蘭・赫蕉・小紅鳥・珊瑚鳳梨・非洲鬱金香・紅辣椒
◎ 花器　木框架（寬40×高78cm）
◎ 資材　玻璃試管・銅線・紅棉繩・紅毛線・螺絲釘

Flower art / 13

光芒四射

Design concept 設計理念

黑夜壟罩，通過層層火焰般的試煉，

菁英們聚首在一起，

激盪出不同熱焰的火花。

滿腔熱血的豪情壯志，整裝後蓄勢待發，

必能在縱橫交錯的未來道路上，

奪得氣勢如虹的表現。

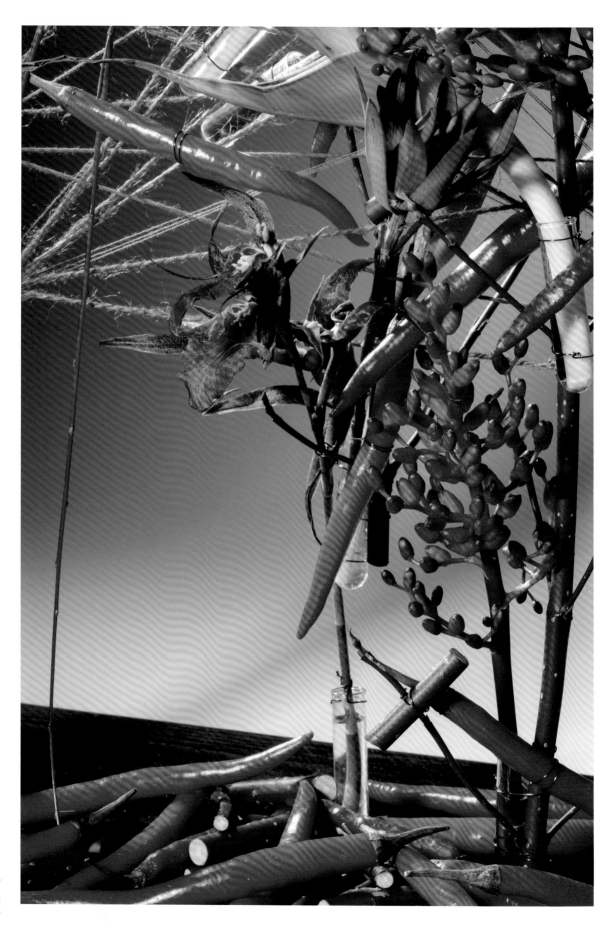

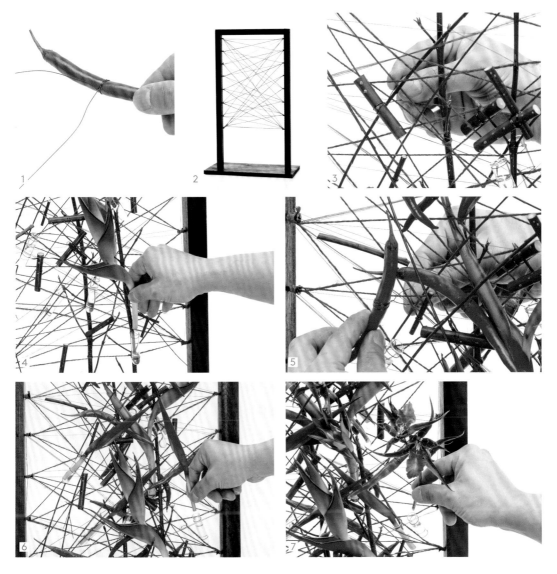

1 將辣椒與紅水木短枝以銅線纏繞兩圈後,交叉旋轉固定,並預留一定長度的銅線,以便後續運用。

2 預先在木框架的兩側內緣,以等距平行固定八個螺絲釘。紅棉線與毛線以交錯的方式纏繞在釘子上,形成線條網格。

3 在線條網格中增加紅柳木短枝,讓線條網格更能承受花材重量。

4 取視覺張力強烈的鶴蕉,固定於線條網格中段。

5 辣椒以中間較緊密、外圍漸稀疏的布局方式排列分散。並隨意撒一些在木板上,讓視覺由上延伸至平面板上。

6 陸續將小紅鳥、非洲鬱金香、珊瑚鳳梨配置於網格交錯位置,強化線性交織的紋理。

7 將質感高雅的東亞蘭、蜘蛛文心蘭配置於視覺焦點區,提升作品質感。

Point 重點技巧

ⓐ 選擇材料時,先觀察表面質感是亮面或霧面,統一質感更能強調出調和的特色。

ⓑ 搭配顏色時,混和酒紅、鮮紅、淺紅……等紅色類似色的變化,增加色彩豐富細膩度。

ⓒ 選用的植物素材,要挑選觀賞期較長的種類,例如蘭花類、鳳梨花類、果實類。

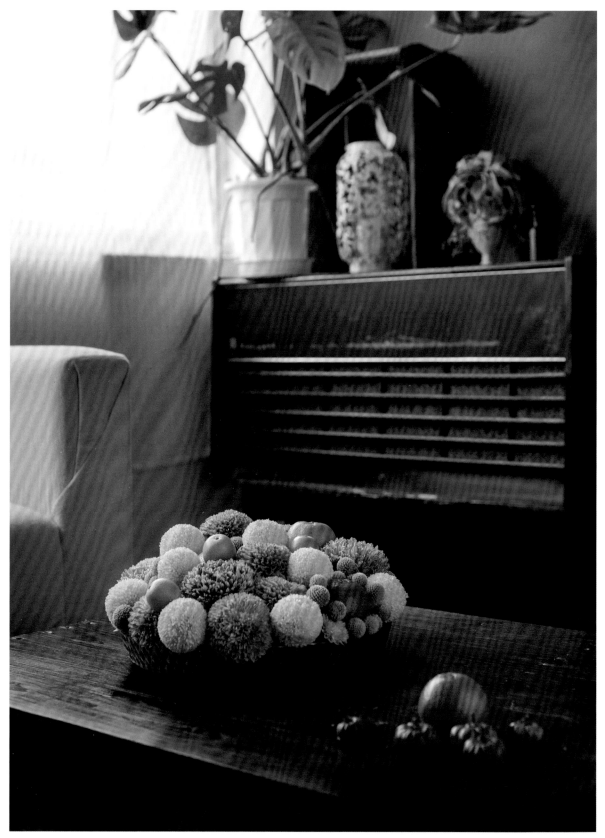

◉ 花材　國王菊‧橘色乒乓菊‧黃色乒乓菊‧金杖球‧佛利蒙柑‧美女柑‧柳丁‧金桔
◉ 花器　圓盤（直徑31×高3cm）
◉ 資材　吸水海綿‧花藝膠帶‧銅線‧鐵絲‧透明膠帶‧防水膠帶

圓 舞 曲

Design concept 設計理念

花材選擇菊科種類的圓形花，且皆為橘黃的鄰近色，而水果為柑橘類，讓花與水果表現形狀與色彩的調和。

在思考此作品時，聯想到了搓湯圓的畫面，與「大珠小珠落一盤」的繽紛，因此運用類似色來調和，也在形狀上選用圓形花材，以強調形狀的變化與調和。

大圓與小圓，材料明顯尺寸不同，豐富了視覺變化。要注意完成作品時，作品最外緣須形成一個圓。

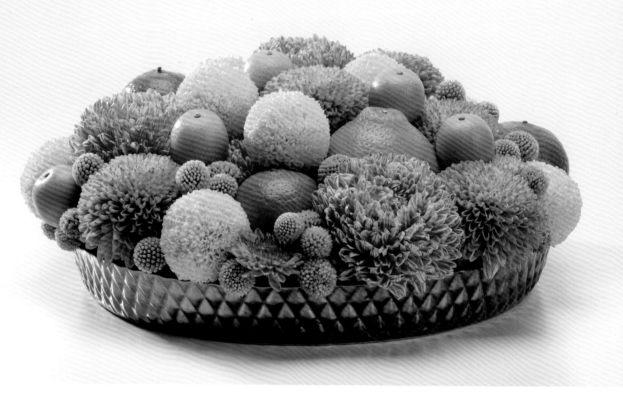

1　將所有花材的花頭剪下，留下5cm至8cm的莖段備用。

2　將鐵絲彎成∏形，並於尾部倒勾。在柑橘的背面以膠帶將鐵絲固定，可將柑橘穩定插在海綿上，同時也能防止濕氣。要注意不能將鐵絲直接穿刺，破壞柑橘表面，以免腐壞。

3　在海綿上，以膠帶貼成井字，找到黃金分割點，插下第一朵分量大而美的國王菊。

4　找到不等邊三角型的位置點，陸續插入數朵國王菊，分布有疏有密，但整體視覺要平衡。記得預留一個分割點的位置給大顆的美女柑。

5　中型尺寸的橘乒乓菊挨著國王菊插作，作出明顯的群組分布。黃乒乓菊密集地插在大菊旁，讓群組更加明顯，於群組之外再零星分布些許的黃乒乓菊。

6　將美女柑插在預留下的黃金分割點位置，身形較為扁圓的深橘紅的佛利蒙柑，則以堆疊的方式插作，以增加高低層次感。

7　圓形花材插作時，容易產生花材與花材間的縫隙，運用小圓球狀的花材，如金杖球與金桔，來填補小縫隙。再依視覺需求，將花材往上堆疊，增加作品的高度與層次，也要注意到整體作品的圓潤感。

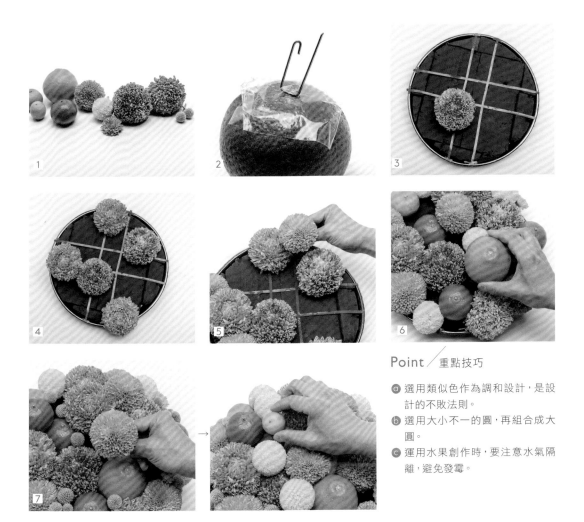

Point／重點技巧

ⓐ 選用類似色作為調和設計，是設計的不敗法則。

ⓑ 選用大小不一的圓，再組合成大圓。

ⓒ 運用水果創作時，要注意水氣隔離，避免發霉。

◎ 花材　毛筆花・加那利・黑種草・乾燥竹葉・乾燥金狗毛蕨
　　　　乾燥雪梅・南方草・永生繡球花・白千日紅
　　　　粉色鈕釦菊・新娘花・文竹葉
◎ 資材　保麗龍球・牙籤・白膠

Flower art / 15　秋瑟雅趣

Design concept 設計理念

一陣風吹過草原，繽紛熱鬧的色彩轉變為柔美調和
的色調，大地披上了秋裝，黃色、金色、米色……
風乾後的花朵果實，如黃澄澄的小麥色，是豐收的
喜悅。隨著柔情微風，滾滾而來的秋采，揉捻過的
花球，像是孩童們一起在草原上追逐嬉戲。
隨著草球滾動，又到了這秋瑟漸濃的節氣。

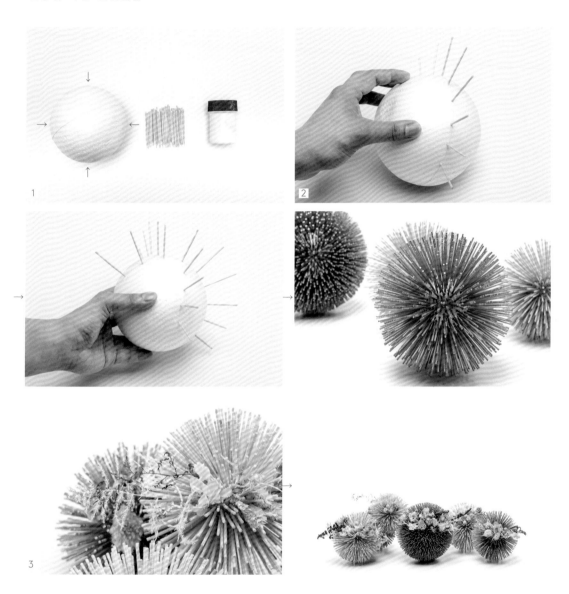

1　以牙籤插入保麗龍球，分成四等分，使牙籤能更平均分散。

2　一一將牙籤插成不同大小的圓球，完成後將牙籤球噴漆上色。

3　先加入白加那利、永生繡球花、文竹、南方草、乾燥竹葉。再陸續加入黑種草、乾燥金狗毛蕨、乾燥雪梅、粉色鈕釦菊等花材。

Point／重點技巧

ⓐ 插入牙籤時需沾黏白膠，可更牢牢固定。

ⓑ 使用中心點向四方放射之方式，使保麗龍球不易崩解。

ⓒ 最後可使用虎口鉗輕敲，使牙籤球面更呈立體圓形。

ⓓ 花材選用具秋天質感的種類，切勿選擇彩度過高的染色乾燥花材。

Contrast

對比

❖

對比可說是一種衝突的美感，由兩種特質相異的元
素，構築而成的設計。

「對比」的創造可以是質感、大小、色彩、形狀、
高低、方向、濃淡、粗細、明暗、有機與無機……
以相互對應所造成反差搭配，產生強弱、主客、突
顯、強調、相互抗衡、襯托的視覺效果。

對比的運用

在運用上，若要強調主題，切勿等比分量。強調主角分量少或小，襯托的物件分量多或大。在視覺上，反而容易注意分量少的物件，因此活潑的對比效果，忌諱「等比」。

例如音樂的高低音、室內設計的混搭（現代與復古）、名畫家達利作品《柔軟的鐘錶》中，柔軟的鐘和堅硬的岩石即是對比。各類藝術創作中，對比是經常使用的手法，應用得宜即可強調主角或相互襯托。

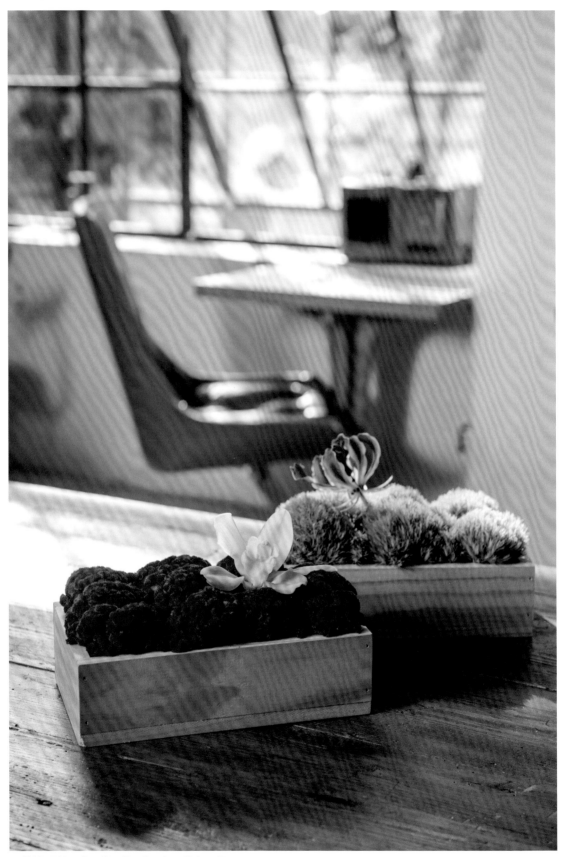

◎ 花材　火焰百合・雞冠花・綠石竹・綠東亞蘭
◎ 花器　木方盆（長25×寬15×高7cm）
◎ 資材　吸水海綿・玻璃紙

Flower art / 16 紅綠雙囍

Design concept 設計理念

紅色，在傳統中國年中是具有代表性的象徵，此作品極適合作為春節擺設。

運用此創作手法，紅色的分量不宜過多，可讓花材與色彩產生對比性，強調出花材的特色，也能襯托紅色的效果。

在歲末冬季時選擇具有絨毛質感的紅雞冠、綠石竹，更能強調冬天氛圍。而蘭花更是具有東方意象的花材；至於火焰百合，除了色彩上洋溢喜氣之外，「火」更是對應冬天的強烈象徵。

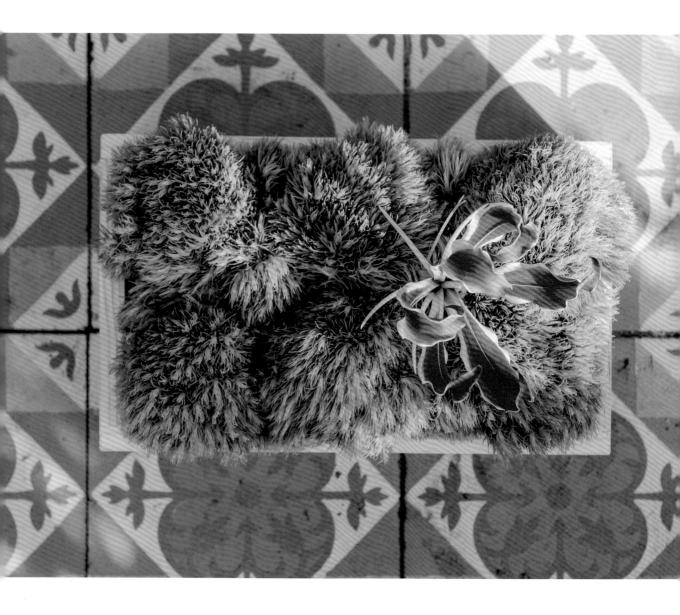

Point / 重點技巧

ⓐ 選擇花材時注意質感。作品中的綠石竹與紅雞冠，
屬於比較絨毛狀粗糙面的質感，因此選擇相較光滑
的火焰百合與東亞蘭，進行質感的對比。

ⓑ 綠石竹與紅雞冠同屬球狀花型，而火焰百合與東亞
蘭同屬於星形花材，可創造花材上的形體對比。

ⓒ 對比的特性必須強烈，觀賞才易領略。

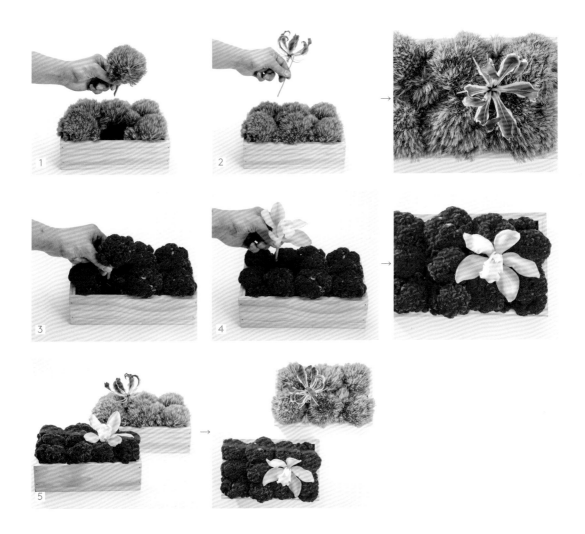

1 花器中放入玻璃紙及海綿，海綿要低於花器口2至3cm，將綠石竹平插於海綿鋪滿。

2 將火焰百合點綴在綠石竹之上，形成紅綠對比。

3 紅雞冠剪短，平插於海綿鋪滿。

4 淺綠色東亞蘭點綴在紅雞冠之上，形成紅綠對比。

5 將綠石竹與紅雞冠兩盆花擺放在一起，讓紅色花與綠色花產生強烈對比。

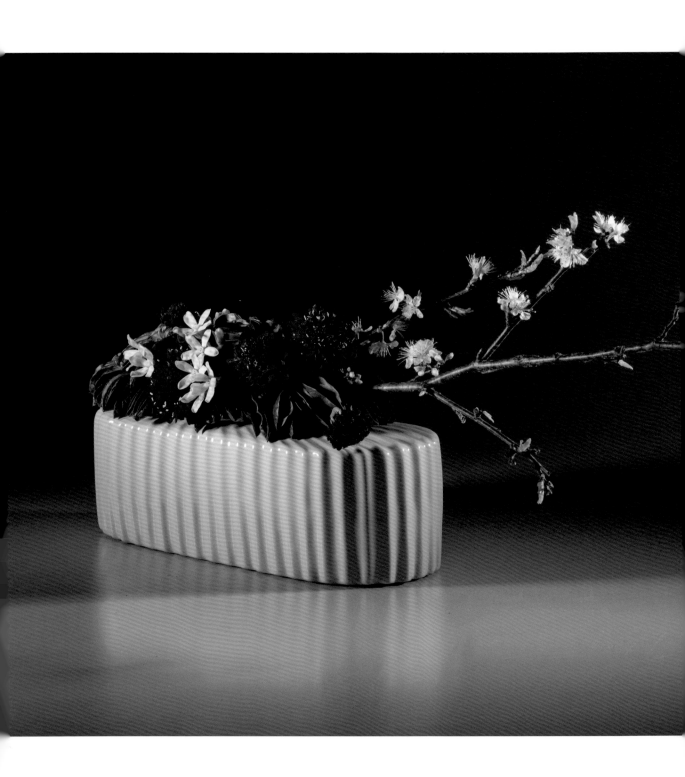

堆疊幸福

Design concept 設計理念

此作品應用裝飾性的插作法詮釋「對比」。

工整排列的葉材與自然插作的花材枝條，視覺上一個是人為排列，另一個是自然分布。色相上紅與綠為對比，明度上白與暗紅、墨綠為對比。同為自然素材，工整排列的葉材上點綴少許自然花材，便能襯托出作品與花材的特色。

◉ 花材　茉莉葉・松蟲草・白色藍星花・梨花枝
◉ 花器　長橢圓形盆器（長25×寬11×高9cm）
◉ 資材　吸水海綿・#22鐵絲

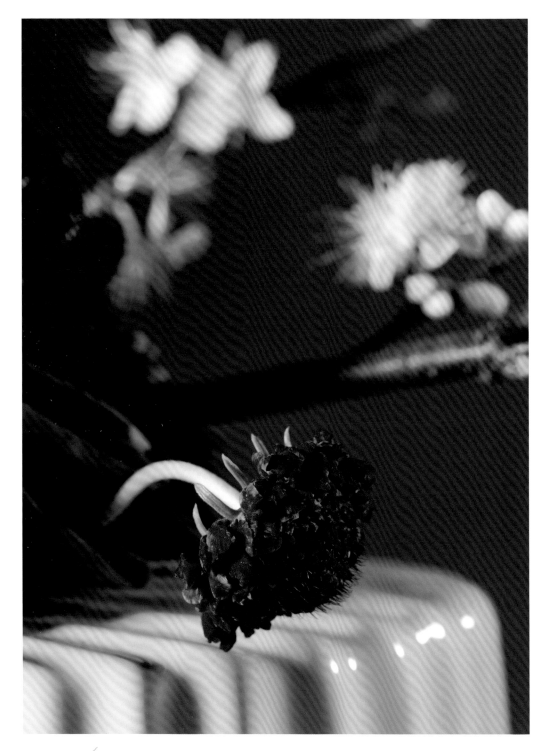

Point / 重點技巧

ⓐ 打底的葉材選擇，需要有強韌耐久的特性，如茉莉葉、茶花葉、假葉樹。
ⓑ 茉莉葉打底的方式：先以十字對稱方式，從中心點放射，逐步完成。
ⓒ 花器兩側窄邊的茉莉葉必須修剪，最後將茉莉葉材塑形成橢圓。
ⓓ 花材與枝條安排在葉材中心點一側，以利產生視覺焦點。
ⓔ 花材分量不可太多，以免遮蔽茉莉葉排列的特色。

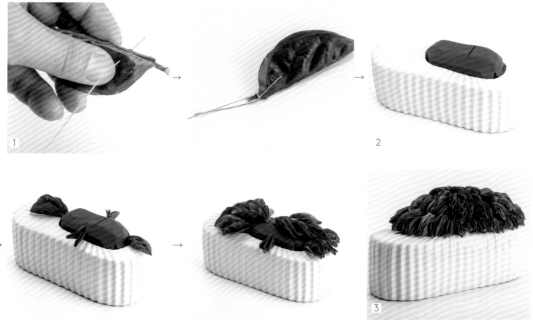

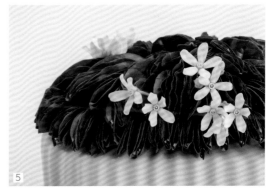

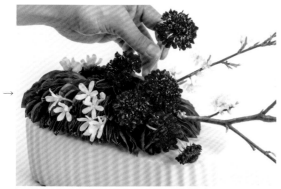

1 取茉莉葉兩片背對背對摺，葉柄處加上#22鐵絲。

2 花器鋪上海綿，將茉莉葉以十字對稱的配置方式插入，並以放射狀插於海綿十字中心點。

3 於內放射點與外十字分布依序增加茉莉葉。

4 在花器一側插上梨花枝，使其呈自然放射狀。

5 將白色藍星花與松蟲草配置在茉莉葉放射中心點附近。

◎ 花材　高山羊齒・玉羊齒・鬱金香
　　　　黃洋桔梗・紫洋桔梗・松蟲草
　　　　綠石竹・康乃馨・聖誕玫瑰
◎ 資材　麻繩

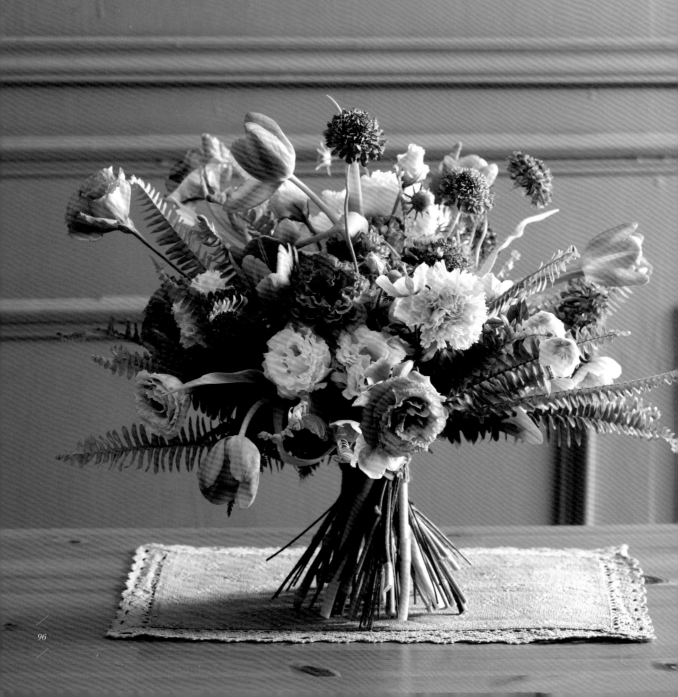

Flower art / 18 赴約

Design concept 設計理念

舞動的松蟲草，色彩飽滿的鬱金香，伸
展的蕨芽、植物精靈們熱鬧群聚，彷彿
一座花園的縮影。生命是這般燦爛，帶
著鮮明的春彩，活潑的配色組合，伴著
溫馨美麗的祝福赴約。

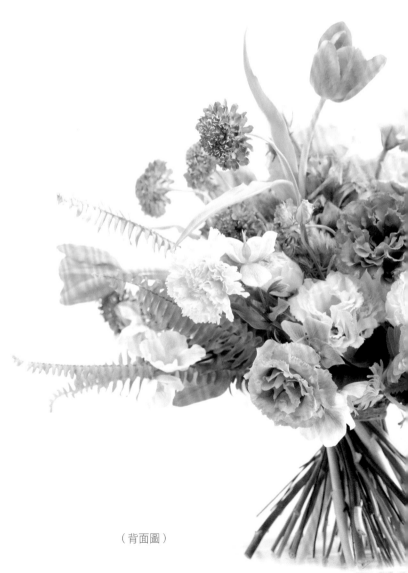

（背面圖）

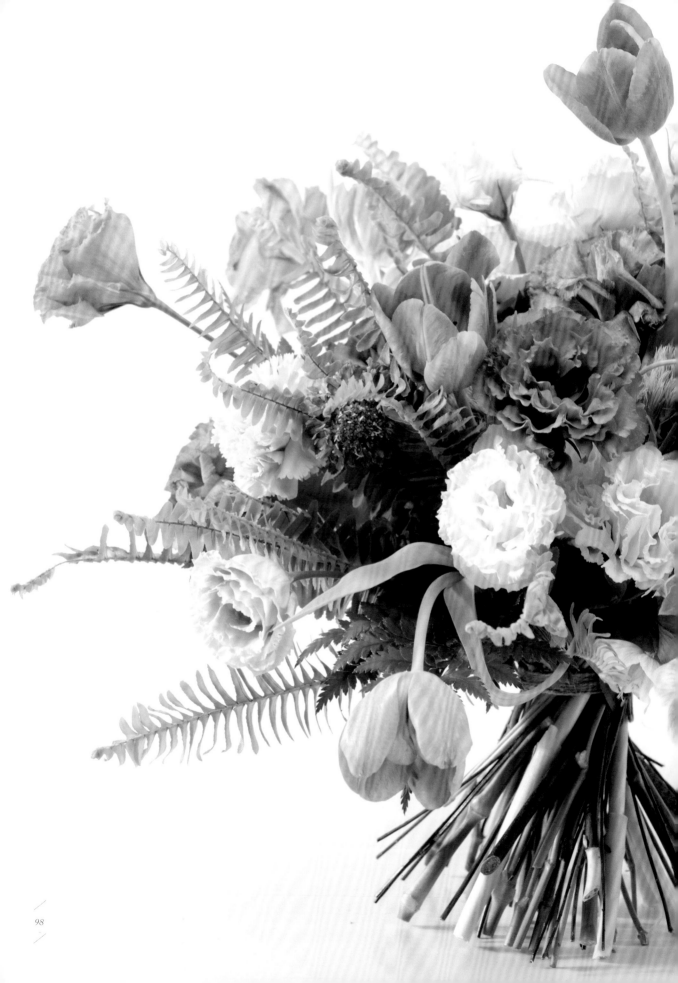

1

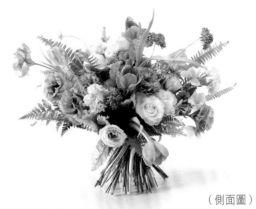

（側面圖）

1　將花材分類整理，手把綁點以下的葉子清除乾淨。

2　以同一個方向螺旋腳排列，莖相互排列、互相支撐而固定。中心焦點選擇黃洋桔梗、綠石竹、玉羊齒為一簇。

3　依序以傾斜螺旋腳方式，加入黃洋桔梗、紫洋桔梗、康乃馨、鬱金香、松蟲草、聖誕玫瑰。

4　花束間的縫隙及花束底下使用高山羊齒、玉羊齒，目的為填補空隙與保護花材。最後以麻繩將花束固定成束。

Point ╱ 重點技巧

ⓐ 花材配色製作以螺旋腳平均打散為主，可多面觀賞。

ⓑ 選擇草植系的花材，例如松蟲草，可增加花束靈動氛圍。

ⓒ 花束以開放式層次表現，更能表現出植物生長感。

ⓓ 對比色的應用選用低彩度搭配，可避免強烈對比的俗氣感。

Proportion

比例

❖———◇———❖

在美學名詞中，我們講的比例，指的是一件作品，
它本身局部與整體的關係，或指此件作品，本身比
例與整體環境的關係，呈現出來的視覺效果。
比例呈現與其他美學原理，經常會有相關聯的牽
扯，例如均衡、協調、對稱、漸層……由於比例的
關係，可以表現出作品本身的視覺效果，包含大
小、高低、矮胖、瘦高，或這件作品放置在環境
中，與環境相對應的關係。

花藝中的黃金比例

完美的比例在古希臘時代，被當時的學者發現並分析出來。他們將這理想比例，稱之為黃金比例。這是來自於大自然所有生物體，原先自然生成所存在。（這個比例關係是，長寬比為1：1.618或是3：5：8）

在花藝的運用上，比例對作品的影響相當直接，如在插作每一件作品時，會優先決定作品的長、寬、高來開始。理想的比例關係，包含大小、形狀、線條、色彩、質感、空間……等條件。

這些元素的組合牽扯到情感的層面，以及人們的視覺慣性，必須達到其他美學的條件，如平衡、對稱、調和等，較單純形體上尺寸的黃金比例更為複雜。

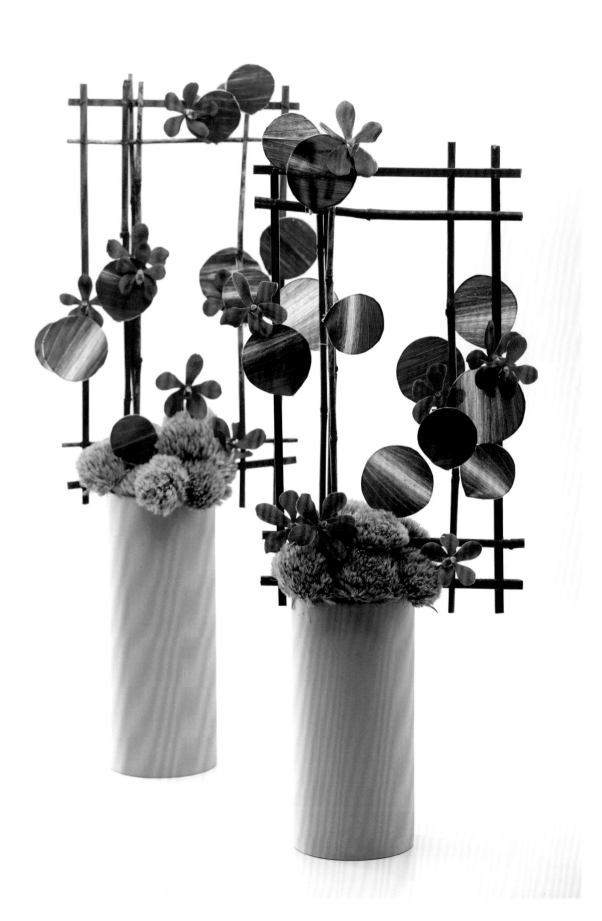

Design concept 設計理念

向泥灰色的牆外望去，午後陽光灑落在草地的紅欄
杆上，線條分明清晰。欲準備起身工作，外頭卻飄
來清透閃爍泡泡，飛舞如蝴蝶的花朵，飄忽的瞬間
構成一幅美景，直到一陣吵雜聲將夢喚醒，原來只
是休息片刻的甜美午後。

◉ 花材　斑葉蘭（旭日）・染色紅竹・桃千代蘭・綠石竹
◉ 花器　泥灰色花瓶兩個（口徑10×高40cm）
◉ 資材　鐵絲・保麗龍膠・玻璃試管

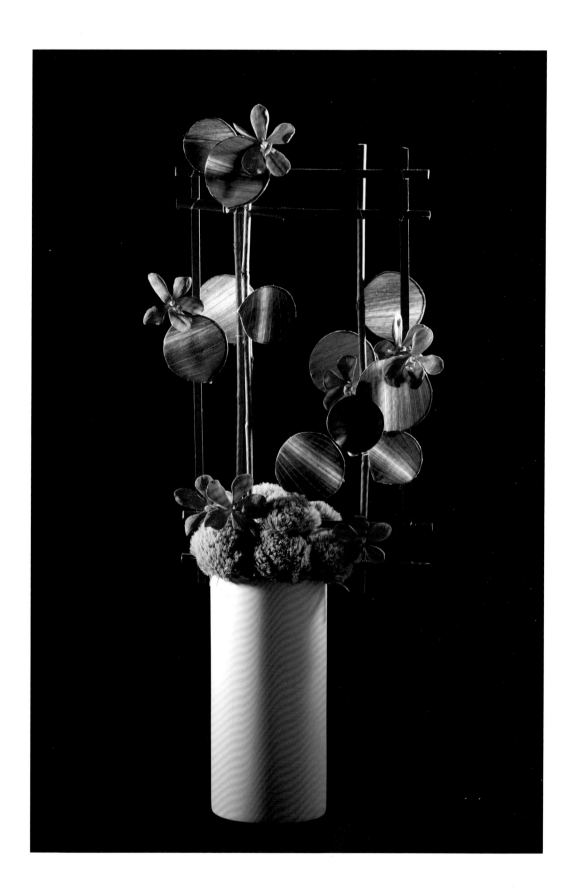

1　先將鐵絲製作成中空圓柄備用,並使用保麗龍膠黏貼斑葉蘭,待膠乾後,剪成圓形輪廓。

2　使用染色紅竹製作井字結構。

3　綠石竹在花器瓶口堆疊插作。

4　斑葉蘭小圓葉片、桃千代蘭依照3:5:8比例固定於第一盆井字結構上。第二盆斑葉蘭小圓葉片、桃千代蘭分布時需考量第一盆的比例安排,考量整體作品的總比例。

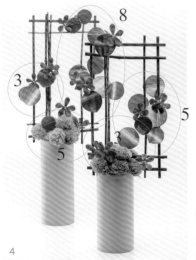

Point／重點技巧

ⓐ 使用斑葉蘭目的為葉材特性乾燥後,整體形狀不易變形萎縮。

ⓑ 製作作品時需同時考量兩盆花器間的花材配置比例。

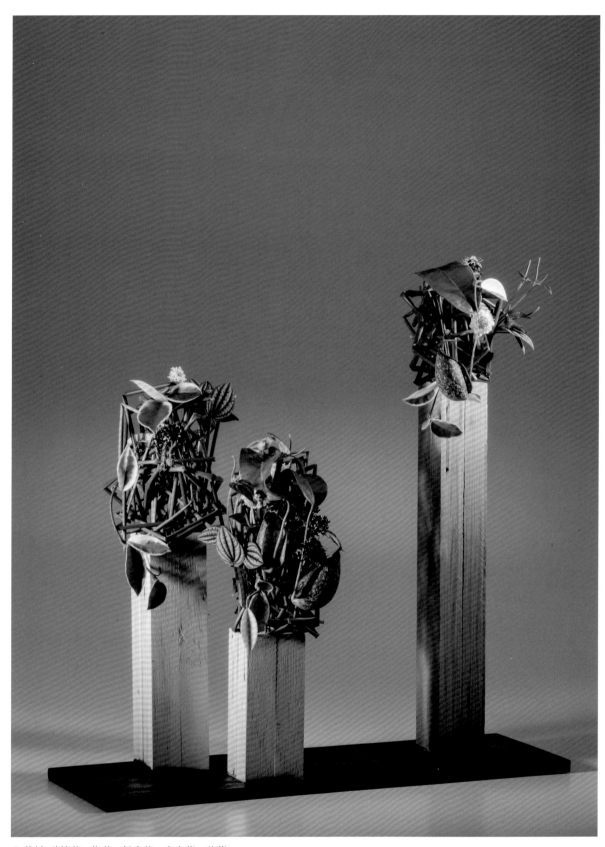

◎ 花材　豬籠草・椒草・松蟲草・米太蘭・毬蘭
◎ 資材　角材・#20鐵絲・玻璃試管

Flower art / 20

城市中的一抹綠

Design concept 設計理念

人與自然密不可分,包容多元的社會多樣性組成,是生態圈的必然條件。人與植物緊密依存,儘管是都市裡,那怕是屋頂、陽台、窗前的一小盆植物,那一抹綠都是如此的珍貴。

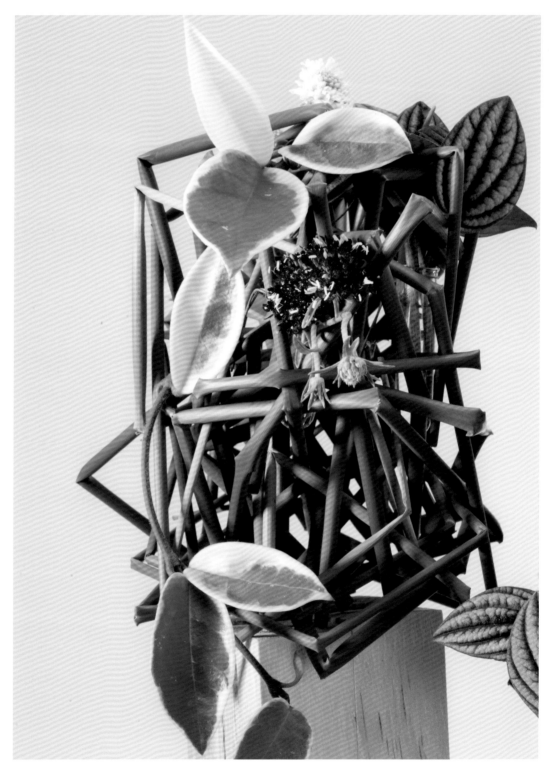

1　先將四塊角材聚攏為一組，利用工具將#20鐵絲釘入角材內。

2　先將米太藺去掉花，插至鐵絲上。

3　將米太藺加鐵絲，使用彎折手法製作幾何結構。

4　利用角材、米太藺結構，製作3：5：8黃金比例高度。

5　依序加入豬籠草、毬蘭、椒草、松蟲草。

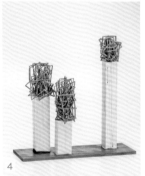

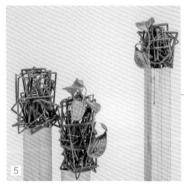

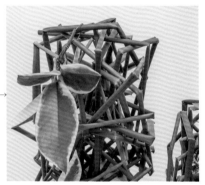

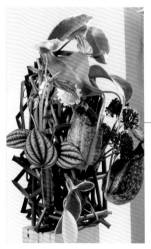

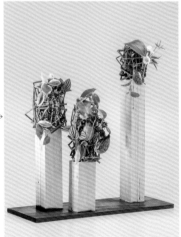

Point 重點技巧

ⓐ 運用角材製造出視覺感的3：5：8黃金比例高低，挑選木材時，運用木材本身面寬的不同，營造瘦高與矮胖的效果。

ⓑ 米太蘭結構固定在角材上，米太蘭內必須加入鐵絲，增加穩定性。

ⓒ 單純表現比例時，三組植物種類相似，以分量多寡來呈現效果，更明白顯見。

ⓓ 利用玻璃試管給予植物水分，可以提高植物創作時的靈活度。

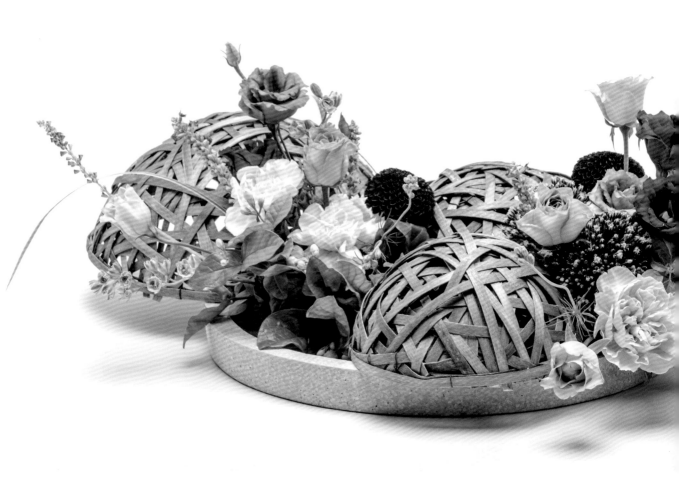

思 緒

Flower art 21

Design concept 設計理念

緊密交錯的思緒，盤根錯節的如網一般。

創意的點子，快如光速、美如花火，每一
個瞬間，產生無數的點子。抓住那美麗的
剎那，將點子留在心中，如璀璨煙火般呈
現出來。

精心安排的比例，優美的線條，攫取閃耀
的片段，建構出美麗永恆的畫面。

◎ 花材　三角茉莉・斑春蘭・鼠尾草
　　　　進口膚色康乃馨・紫色乒乓菊
　　　　紫玫瑰（海洋之歌）・紫色洋桔梗
　　　　夏日鼓手蔥花・千鳥花苞
◎ 花器　圓盤（直徑30×高4cm）
◎ 資材　蘭花鐵絲・#18鐵絲・木片・吸水海綿

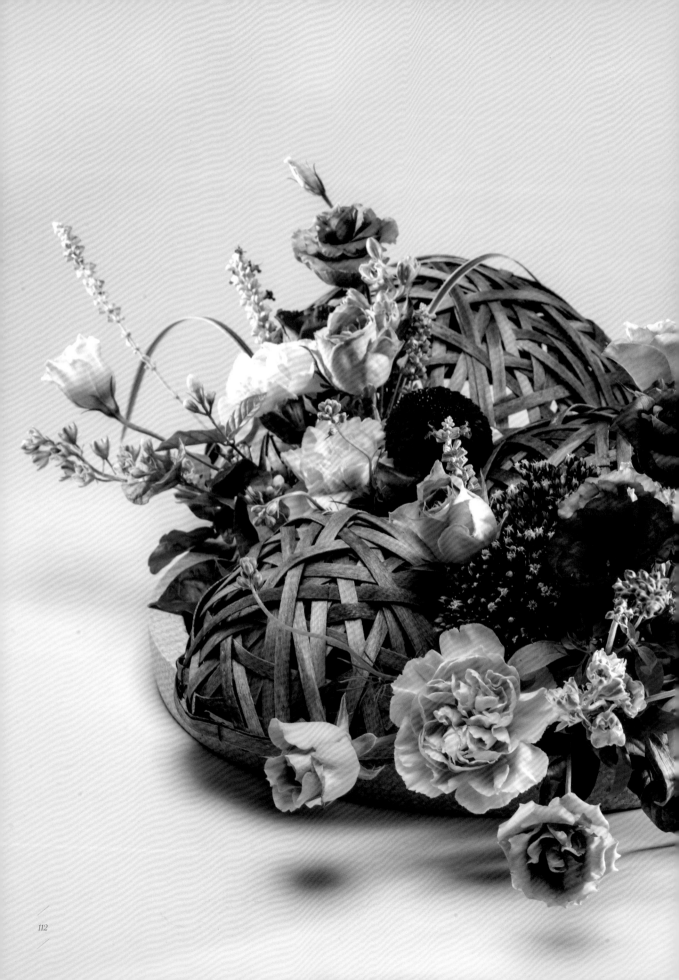

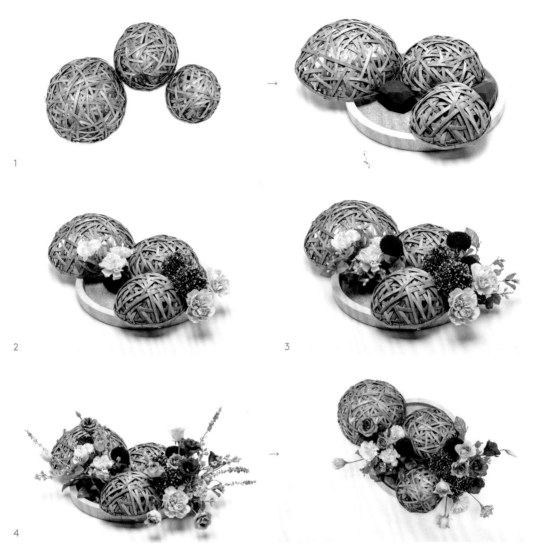

1 利用蘭花鐵絲、#18鐵絲與木片製作3：5：8比例半圓球（或以市售現成品代替）。以#18鐵絲將三個半圓球作連結，並在圓球旁放上吸水海綿。

2 依序加入進口膚色康乃馨、夏日鼓手蔥花。

3 以三角茉莉葉填補空間，並增加紫色乒乓菊、紫玫瑰、紫色洋桔梗。

4 最後使用千鳥花苞、鼠尾草製造空間延伸感。

Point╱重點技巧

ⓐ 主體結構依照大中小比例設計。

ⓑ 花材的群組大小與體積結構大小相反，讓量體呈現平衡的關係。

ⓒ 按費氏數列的方式排列，1+1＝2、1+2＝3、2+3＝5……的關係，兩組花材的組合，三個半圓木片球的關係，半圓木片球結合，呈現數列增長的比例方式。

ⓓ 花材顏色深的群組，視覺比例重；花材顏色淺的群組，視覺比例輕。

Rhythm

律動

❖

律動設計分為週期性（交替性）、漸變性（漸進性）兩種。

在同樣的元素中（一種元素的變化）或多個的元素組成（顏色、大小、質感、形體……等變化），例如日落日出、月落月升、及潮汐的漲退變化，都屬於大自然週期性律動。

律動的範例

當你站在兩排行道樹中，凝視遠方的行道樹，會感覺樹是漸漸縮小的；而你眼前所看到的同樣的樹，則會感覺比較高大。這樣的視覺感屬於漸變性的律動。

在舞蹈或歌曲之中，律動的設計可以重複強調某個意念或情感元素，並且可以產生抑揚頓挫，卻又有和諧統一的美感。

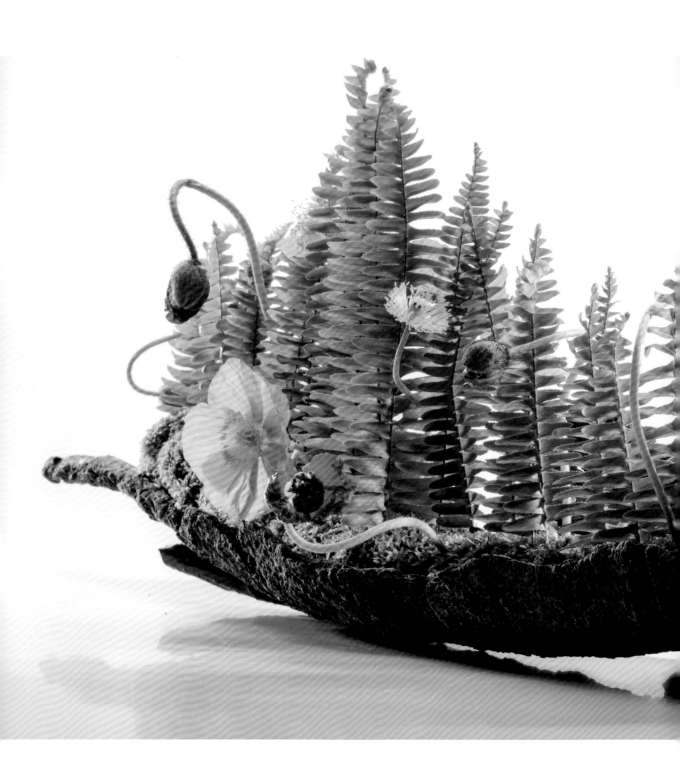

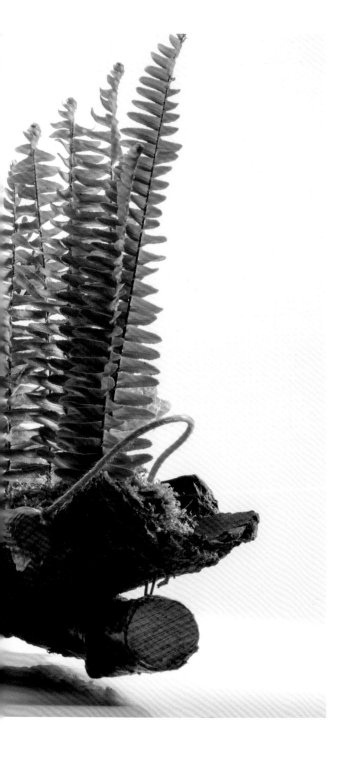

山林脈動

Design concept 設計理念

在台灣的山景中，針葉林帶屬於較稀
有的美景。從山頂到山谷，針葉樹的
高低分布，呈現一種規律節奏的美
感，因此想以此畫面，在花藝作品中
表現律動之美。整體作品欲呈現自然
美景，所以花器選擇以自然質感樹皮
搭配，更能提升整體效果。

● 花材　虞美人‧玉羊齒‧樹皮‧苔草‧櫻花枝
● 花器　樹皮（長65×寬15×高10cm）
● 資材　鋁箔紙‧透明膠帶‧鐵絲‧吸水海綿

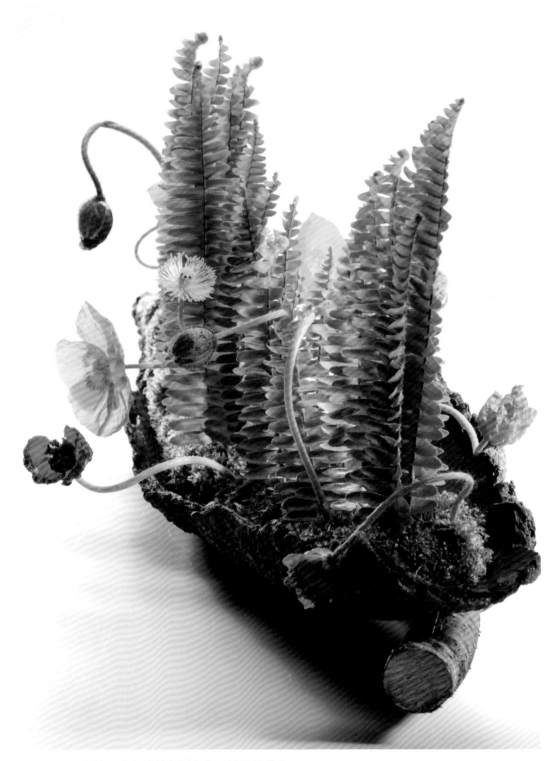

1 　先將包裹鋁箔紙的海綿鋪在樹皮上，並覆蓋苔草。

2 　整體造型要表達波浪律動感，使用玉羊齒定出每區的制高點。

3 　接著將玉羊齒依序增加，使之形成高高低低的波浪狀。

4 　由左至右於玉羊齒的縫隙中插入虞美人，呈高低錯落的分布。

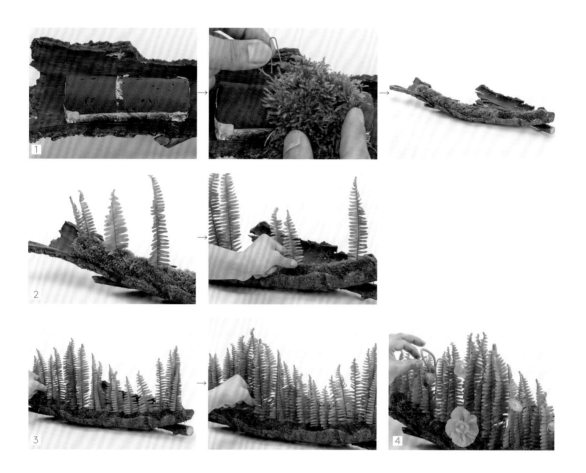

Point／重點技巧

ⓐ 玉羊齒排列時，葉面方向必須一致。

ⓑ 為穩定樹皮，可在底下固定較粗的樹枝，保持平衡。

ⓒ 鋪苔草時，微微拉鬆苔草，方便材料插作固定。

ⓓ 鋪設苔草時，需要使用U形鐵絲固定，增加穩定性。

Flower art / 23

舞動音符

Design concept 設計理念

一道聲音徐徐傳來，溫柔而細膩，如潮水湧來般漸漸響亮，直至在耳中餘音裊裊。

米柳按著高低的編織手法，漸次鋪陳了各種音符的起伏律動。鐵線蓮、蔥花恰似抑揚頓挫的音符，在五線譜上歡快跳動著，譜出一曲曲優美的旋律。

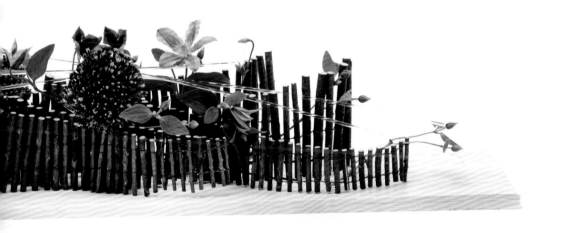

◉ 花材　米柳・鐵線蓮・夏日鼓手蔥花
◉ 資材　鐵絲・透明壓克力細條・玻璃試管

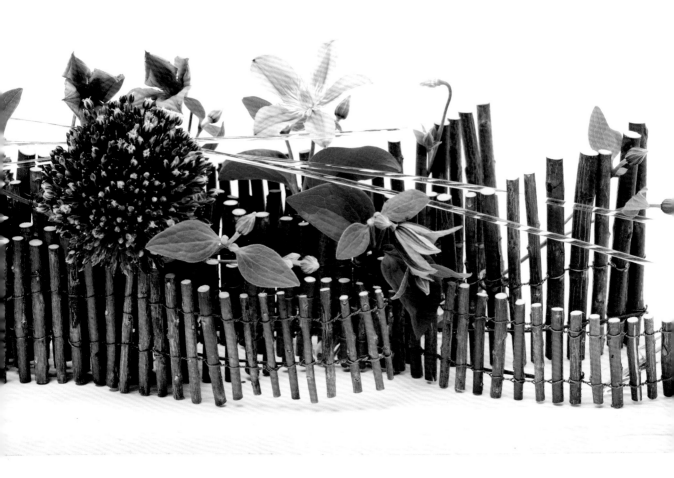

1 將米柳剪成高低層次的小段備用，上下兩端使用鐵絲編織成數個結構。

2 米柳結構上由鐵絲編織而成，彎成有弧度的曲線。

3 將夏日鼓手蔥花置入作品焦點區。

4 將透明壓克力條置放於結構上，增加清透律動感。

5 利用鐵線蓮拋物線的線條，使整體作品更為豐富。

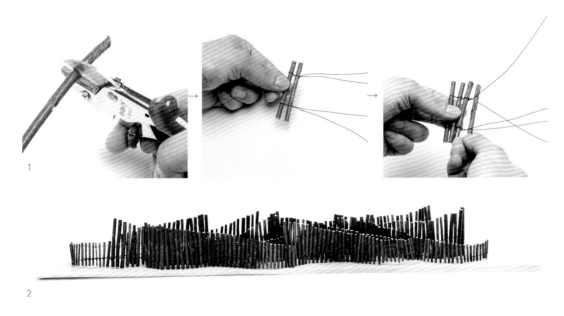

2

-3

4

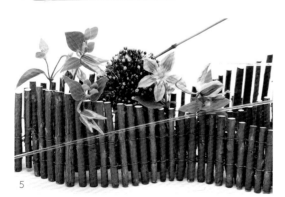

5

Point / 重點技巧

ⓐ 結構體先作成高低起伏有律動感的造型。

ⓑ 先將米柳晾乾再製作,避免綁點鬆脫。

ⓒ 壓克力條輕透的特質,可強化律動感。

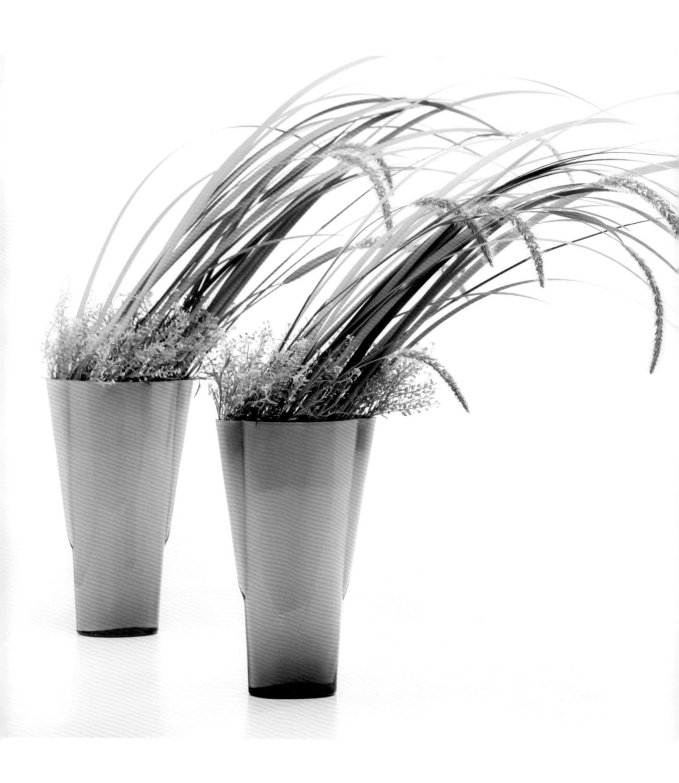

Flower art / 24

風起

Design concept 設計理念

一波波如海浪般激起的綠色線條，優雅的
拋物線此起彼落，在風的引領下躍進。
青龍葉的文人氣息，優美的弧線，脈絡間
劃過天際；調皮野趣的狗尾草，穿梭葉片
間，彼此的伸展，律動如此飄忽輕盈。

◉ 花材　狗尾草・青龍葉・小團扇薺（珍珠草）
◉ 花器　花瓶2個（長9×寬15×高36cm）
◉ 資材　吸水海綿

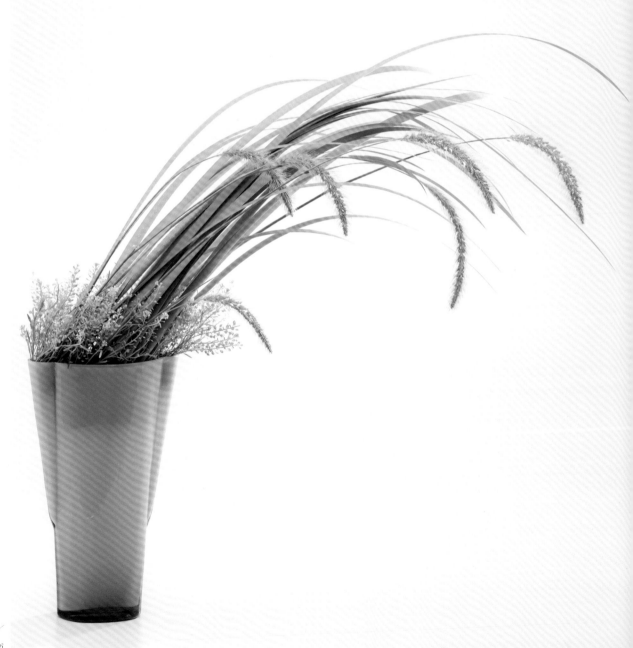

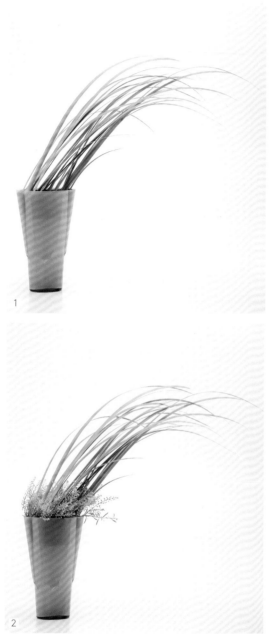

Point／重點技巧

ⓐ 選擇傳達風動意象的素材（如狗尾草），讓作品的理念更能強化。狗尾草的弧線搭配青龍葉的線條，產生不同層次的弧線。

ⓑ 使用植生設計的手法，彷彿青青河畔草。

1　花器中放入海綿。按摩彎曲青龍葉，使葉尾產生拋物線，插入花器中。

2　花器口插入小團扇薺。

Unity

統一

---◆---

將各種型態、樣式、紋理各異的素材，經過有組織
地整理排列，或使用共同材料（共同點）將彼此串
聯，使個別的物件，達到統一的效果。統一手法表
現，能夠達到類似調和及平衡的美感。但統一的手
法更強調在不同素材中，使用共通點將這些個別的
元素，視覺整合串聯。

統一手法的重要性

在作品中，素材若沒有變化，將會乏味枯燥。但若沒將「變化」處理得當，作品則過於凌亂。統一手法的意義，在整體作品之中更要注意其必要性與整體感。

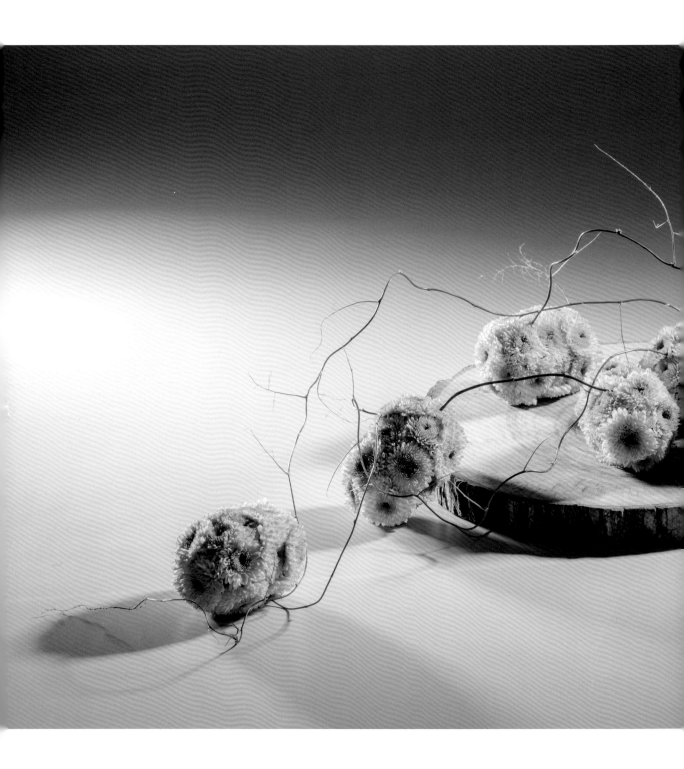

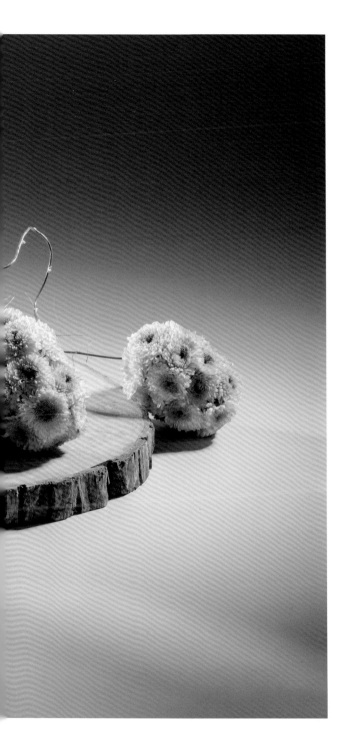

滋養

Design concept 設計理念

植物果實藉著枝梢傳輸養分，維持生命力。例如葡萄、奇異果及西瓜等，透過藤蔓的串聯，生成植物群體。

各自散落的綠菊球，透過文竹葉柄的串聯，達到素材的統一，形成完整作品；此件作品以綠色作為整體視覺統一色調。

◉ 花材　小綠菊・文竹
◉ 資材　吸水海綿・木片

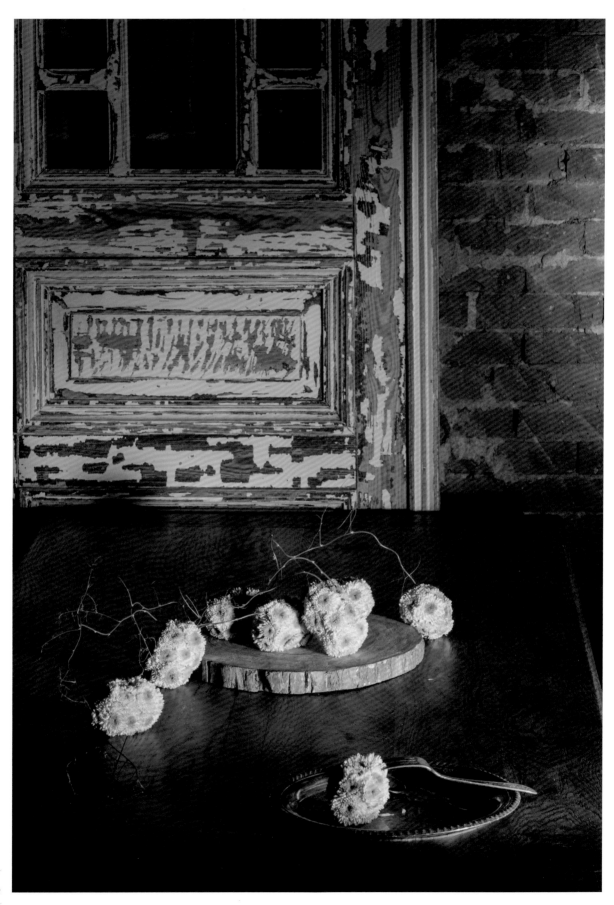

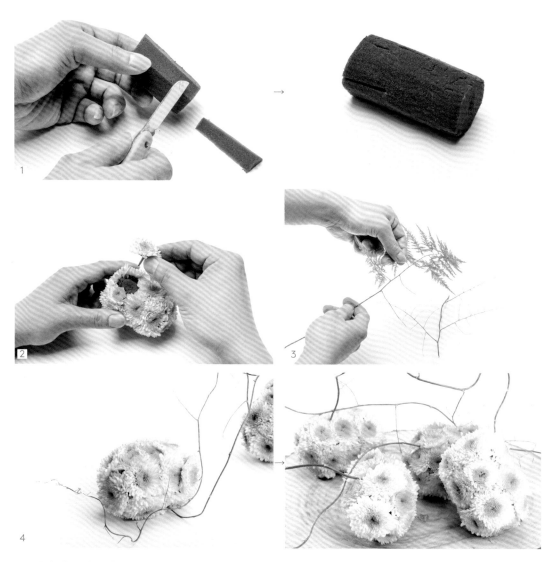

1 首先將海綿切成長19公分，直徑4公分的圓柱狀海綿，準備七個備用。

2 將小綠菊剪短成4公分。小綠菊依序插入，將海綿完全覆蓋。

3 整理清除文竹細葉，保留主要葉脈與葉柄。

4 將文竹葉柄插入小綠菊球內，以錯落分布的方式，達到串聯綠菊球的效果。

Point / 重點技巧

ⓐ 散落的綠菊花球各自獨立，找到可搭配的顏色素材，將彼此串聯，形成一個完整的作品。

ⓑ 運用文竹本身的彎曲度，串聯綠菊球時，更能增加整體作品的統一感且具動感。

ⓒ 文竹的細葉清除後，運用在串聯上，更能表現線條的脈絡。

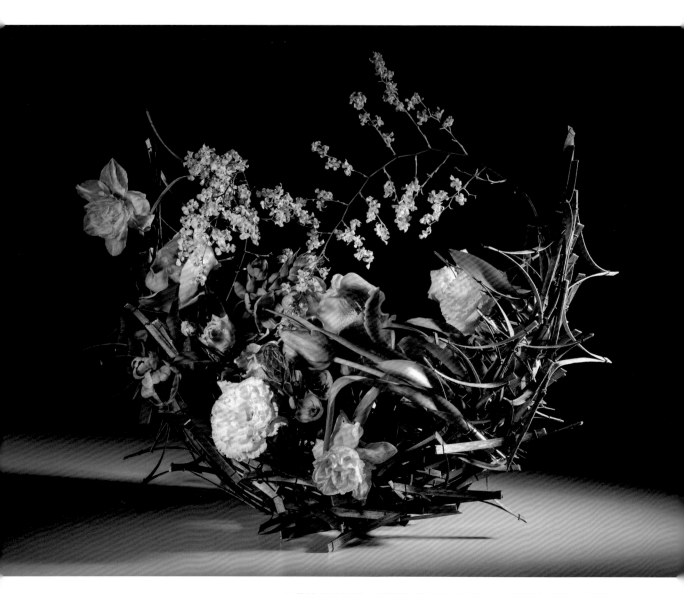

◉ 花材 觀賞鳳梨・拖鞋蘭・洋桔梗・重瓣水仙・天鵝絨・迷你文心蘭
◉ 資材 薄木片・鐵絲・玻璃試管

26　歸巢

Design concept 設計理念

積少成多、聚沙成塔，都是累積聚集的效果。以三角木片聚集而成的月彎形，似巢又似船，是乘載花朵的花器。運用相似色系的統一手法，將載體上熱鬧如鳥雀的花兒，創造統一協調的色感，如秋天的豐收，盛裝金黃稻穗，又如鳥兒歸巢成群親近。

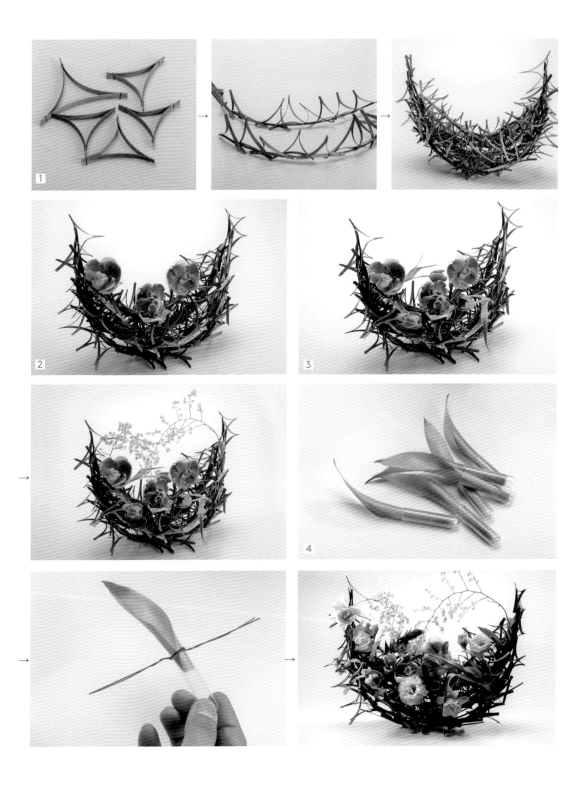

1 將木片剪成小段，製作成三角型結構，使用蘭花鐵絲組合三角型結構，並將數個三角型結構結合為一，製作成船型架構。

2 首先將拖鞋蘭加入視覺焦點區。

3 將鬱金香陪襯在拖鞋蘭旁，使用迷你文心蘭營造輕盈視覺感。依序加入洋桔梗、天鵝絨等花。

4 最後將觀賞鳳梨拆瓣放入試管，再製作猿臂式鐵絲，更易於放置於結構作品上。

Point / 重點技巧

ⓐ 使用單一元件作幾何結構，再將零件組合，可增加設計的統一效果。

ⓑ 結構的色彩與植物的色彩互相搭配，統一色調可增加視覺感的一致性。

ⓒ 玻璃試管的固定使用猿臂式鐵絲，增加固定靈活度。

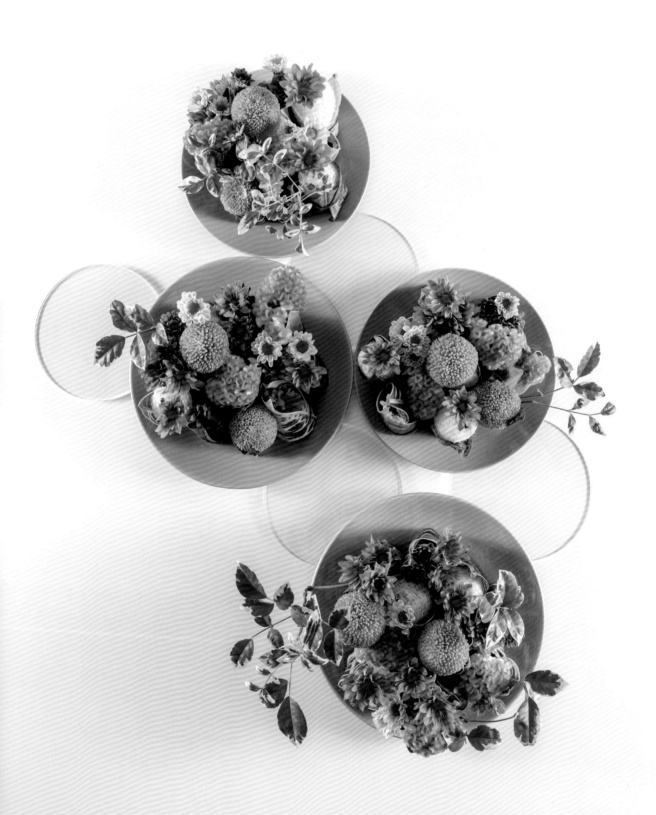

Flower art / 27
豐盛

Design concept 設計理念

盛夏陽光的視覺饗宴，上菜啦！

和風手卷壽司選用暖心花材製成，

每一口品嚐的都是絕佳風味的新體驗。

繽紛色彩的變葉木搭配朝氣十足的小菊，

混和素馨藤的高雅風味，值得一同來欣賞品味。

精心擺盤，以暖色調作為盤與盤間的連結，

猶如花之饗宴，舒心溫暖每個人的心。

◉ 花材 變葉木・素馨藤・綠乒乓菊
　　　黃小菊・粉膚色小菊・雞冠花
◉ 資材 迷你乾燥絲瓜・透明壓克力盤・瓷盤
　　　紅棉線・玻璃試管・吸水海綿

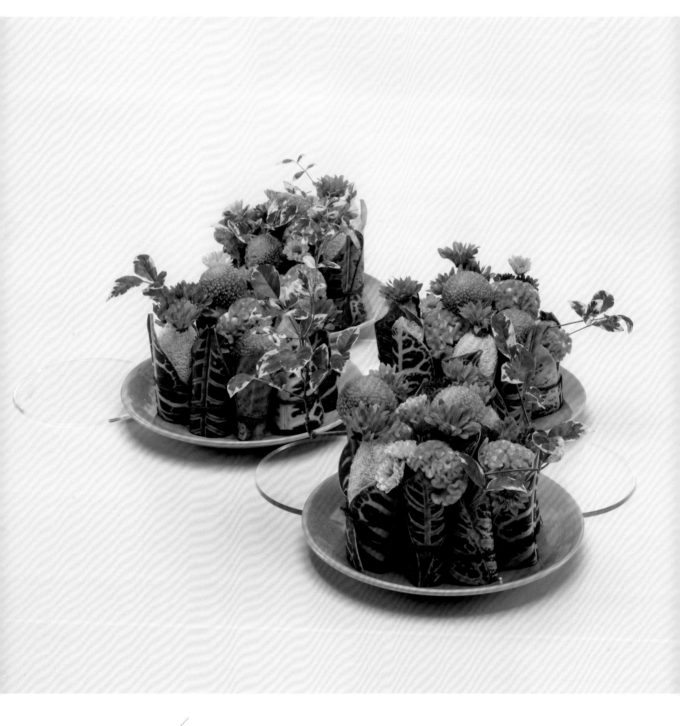

Point／重點技巧

ⓐ 統一的手法多樣化，此作品為使用形態與色彩的統一。

ⓑ 利用自然素材小絲瓜包覆玻璃試管，具美觀效果。

ⓒ 取用包裹插花海綿的葉材（變葉木）之色彩，延伸至插作的花材種類上。

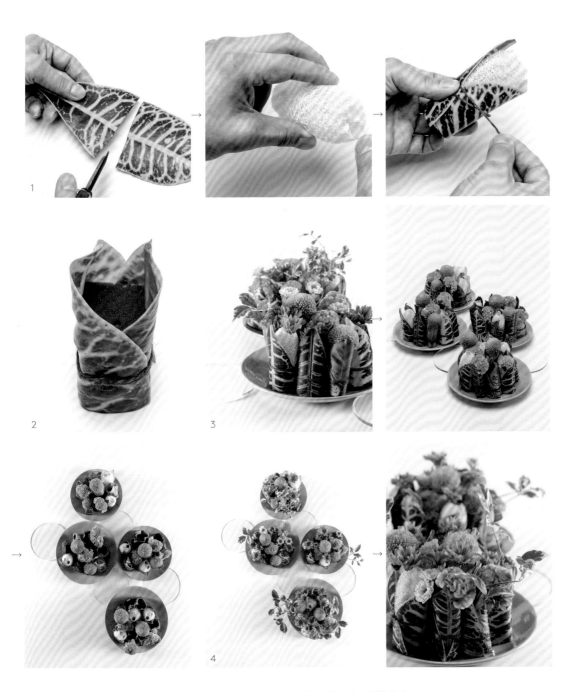

1　先將變葉木剪對半備用。玻璃試管塞入乾燥絲瓜中，外層包覆變葉木。

2　另將變葉木包覆小塊海綿備用。

3　將所有準備好的素材錯落擺盤，先插入橘色雞冠、綠乒乓菊。

4　最後插入素馨藤、黃小菊、粉膚色小菊，即完成。

Simplicit

簡約／單純

——————————◇——————————

「反璞歸真」這耳熟能詳的詞，與我們這裡提到的
「簡約單純」，是同一種概念，摒除複雜的形式，
運用最原始純樸的方式呈現，更能讓觀賞者激發廣
闊的聯想與體悟。

簡約的特色

單純的色彩、造型、材料……媒合後運用在設計創
作，除了能強調簡約素材的特色，更能引發觀賞者
感官上的連結。
單純的設計形式，經常一段時間會被強調使用，藉
由文化的演變與創新，人們反而又想回到簡潔的單
純美好。

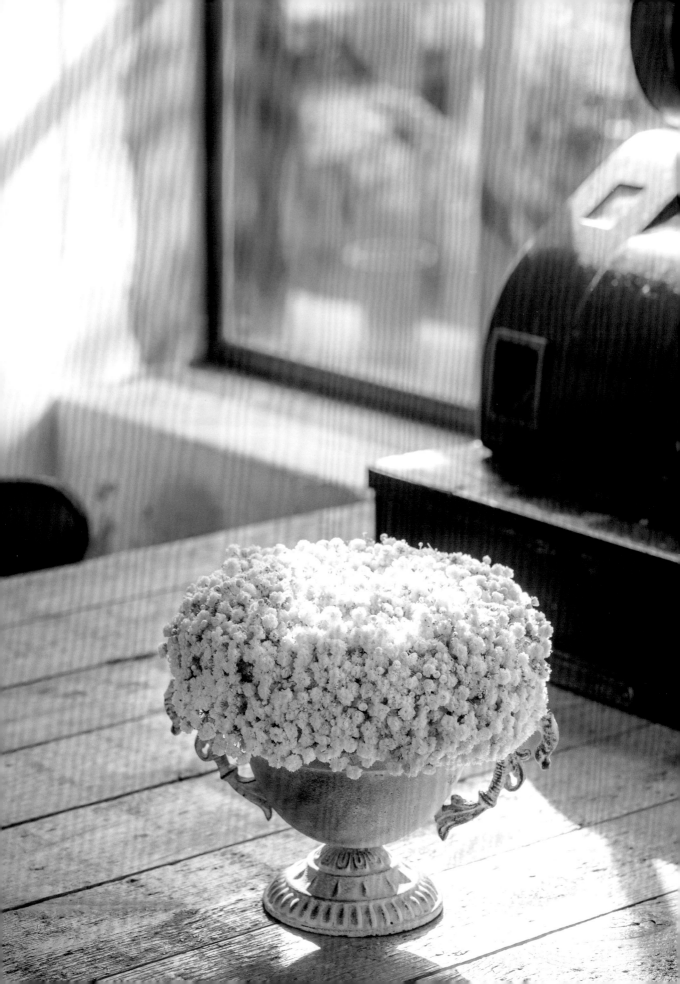

Flower art / 28 白淨純彩

Design concept 設計理念

白色的滿天星平鋪成扁圓狀，遠看像似一朵白雲，
近看又似孩子手上那可口的棉花糖。白色本身有純
潔的象徵，色彩學屬於無色彩，卻又包含所有光譜
的顏色。因此在構思作品時，首先想到白色花材。
而滿天星細小成團的小花，總是讓人有許多想像空
間，因此選擇此花材創作。由於花型相當簡單，所
以搭配復古仿舊的花器相互輝映，呈現簡單中的不
簡單，保留視覺美感。

◉ 花材 滿天星
◉ 花器 鐵製冠軍杯（長25×寬20×高13cm）
◉ 資材 吸水海綿・膠帶・玻璃紙

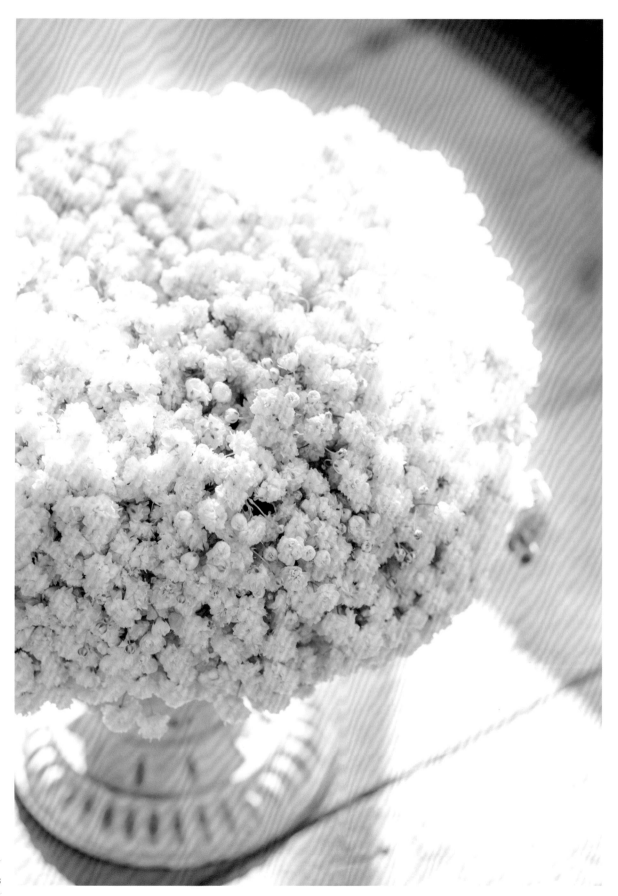

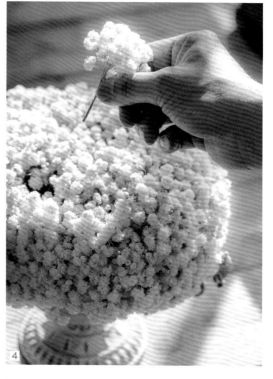

1 將花器內鋪滿透明玻璃紙（隔水防止生鏽），再鋪上海綿。

2 將滿天星剪短6至7cm，分成小束，以膠帶黏貼，備用。

3 先從花器口徑圓周處，將滿天星插成一個圓圈。

4 陸續向內插花，直至中心填滿，插作時必須注意花面的平整。

5 完成後，將表面多餘的小花苞剪除，使花面整齊乾淨。

Point 重點技巧

ⓐ 將滿天星剪短，以膠帶黏貼成束方便插花。
ⓑ 插花順序建議由內往外插作，並將中心點定出花材最高點，作品可更為平整。

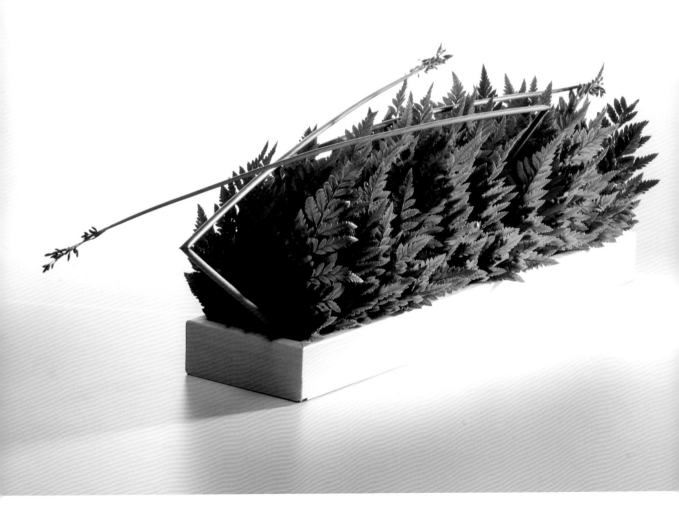

/ # 29

咫尺山景

Design concept 設計理念

此作品演示群山連綿的絕美山景，草木豐盛優美的山野，陣陣春風吹綠了山頭，濃密柔軟的綠草波浪，隨著微風輕快拍打節拍。

純粹的自然，純粹的綠意，在這繁忙的都市中，是如此珍貴。

◉ **花材** 高山玉羊齒・米太蘭
◉ **花器** 方形花器（長35×寬12×高4.5cm）
◉ **資材** 吸水海綿

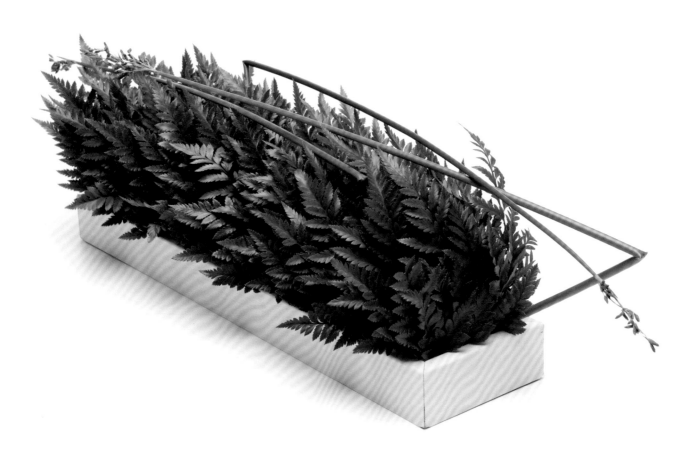

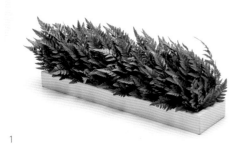

1

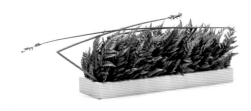

2

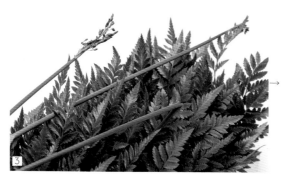

3

1　將高山玉羊齒以同方向插作。

2　再將米太藺以彎折手法，增加空間線條。

3　使用乾淨完整葉尖排列，呈現葉材造型特色。

Point／重點技巧

❶ 素材的減法應用表現，能創造更大的想像空間。

❷ 選擇型態（高山羊齒）相似外型，作具象的引喻表現。

❸ 太藺可表現抽象的風動效果。

❹ 使用較淺的花器，可增加植物性的視覺效果。

● 花材　月桂葉・珊瑚鳳梨
● 資材　木板・保麗龍膠・玻璃試管・鐵絲・吸水海綿

Flower art / # 30　心靈綠洲

Design concept 設計理念

乾燥的月桂葉，褪去苦味後，具有一股獨特芳香味，慢火細熬，著實考驗著耐心，但散發的風味更迷人。

以純淨的月桂葉為空間基底，將葉材依大小，由內向外放射排列，堆砌出豐富的高低層次。搭配焦點花聚焦演奏著獨奏曲，簡單俐落地呈現質感，純粹的美學安排，是件緩解壓力的作品。

備註：

本作品可透過不同的時令花材搭配，創造出不同風情、更耐人尋味。

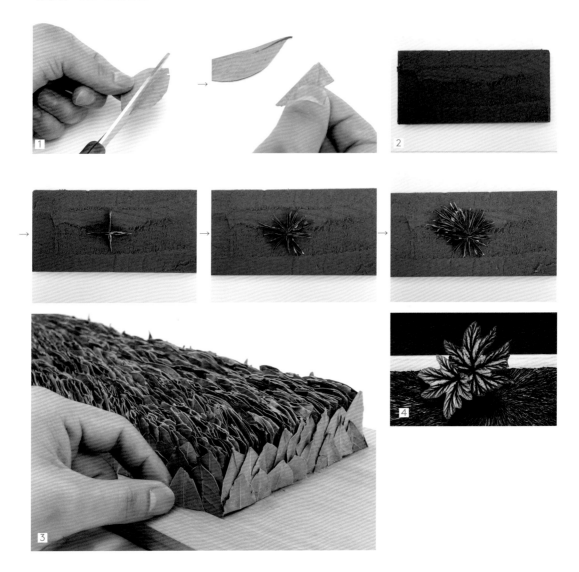

1 先將月桂葉片剪半，並摺成對半。

2 中心位置以十字作為定位，慢慢漸次向外放射黏貼。

3 作品四邊周圍再使用月桂葉堆疊黏貼收邊。

4 焦點處可依不同時令更換適合花材。

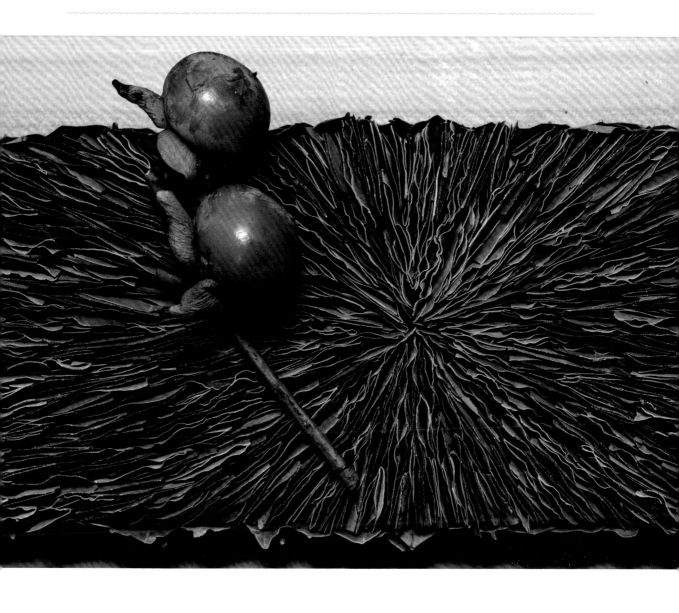

Point / 重點技巧

ⓐ 月桂葉的排列,從中心開始向外放射,決定中心的位置,也決定了整體作品的視覺焦點。
ⓑ 使用乾燥後的月桂葉,作品觀賞期較長。
ⓒ 排列月桂葉時,需要事先篩選葉片大小,中心向外,由小到大。
ⓓ 為表現手工的精緻度,花材使用單一種,畫龍點睛即可。

工具 *Tools*

常用工具

裁剪工具：花剪・緞帶剪・臂力剪
　　　　　　海綿刀・除刺器・美工刀
輔助工具：尖嘴鉗・斜口鉗・鋸子
給水：海綿・玻璃試管・加水器

（以上圖片僅供參考）

常用資材

固定資材：各號鐵絲・蘭花鐵絲・紙魔繩・紙拉菲草
　　　　　　銅線・棉線・紅麻繩・菱形塑膠網
黏貼固定：透明膠帶・雙面膠・花藝布膠・花藝紙膠帶
　　　　　　保麗龍膠・白膠・熱熔膠槍／熱熔膠條
插花資材：吸水海綿・玻璃試管

花材 *Flowers*

庭園玫瑰

Flower Information

花型特殊古典，具有迷人香氣，氣質雅致出眾，適合當作盆花焦點。

鬱金香

Flower Information

彎曲的葉瓣，慵懶線條與飽滿花苞。擁有眾多豐富色彩的選擇，是表現自然花型首選花材之一。

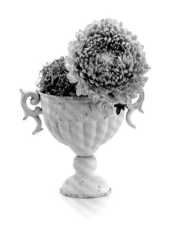

牡丹菊

Flower Information

具有強烈東方意象，雍容富貴，且觀賞期長。花型大朵，是表現大小對比時的絕佳選擇。

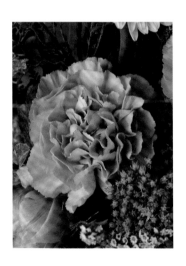

康乃馨

Flower Information

層層堆疊之絨布質感，花瓣具有溫暖的親切感，色彩選擇眾多。

繡球花

Flower Information

由眾多小花集結而成的大團狀花，豐富細膩，適合插作時襯底使用。具有分量感的花材。

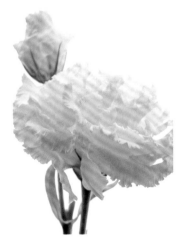

洋桔梗

Flower Information

同時具有含苞與綻放的花朵，是浪漫花朵的代表之一。纖細的梗以及小花苞，可營造上揚的自然生長感，與垂墜慵懶線條。

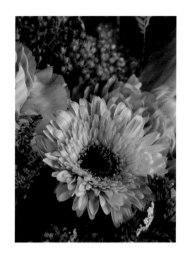

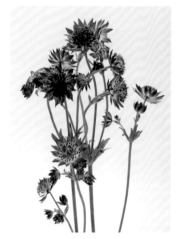

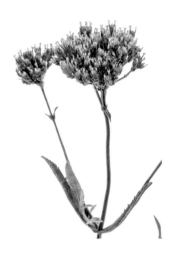

非洲菊

Flower Information

面狀的非洲菊，可表現植物向
陽性特色，具有強烈線條感的
花莖，適合表現庭園植物之生
命力。

白芨

Flower Information

精緻的小型花朵，中心花蕊及花
瓣色彩的漸變，可使花藝作品達
到細緻多變效果。花梗纖細，可
表現輕盈動感。

柳葉馬鞭草

Flower Information

是野外常見的親切小草花，具有
質樸田園風。新鮮時花梗直挺，
時而略帶慵懶彎曲的線條。

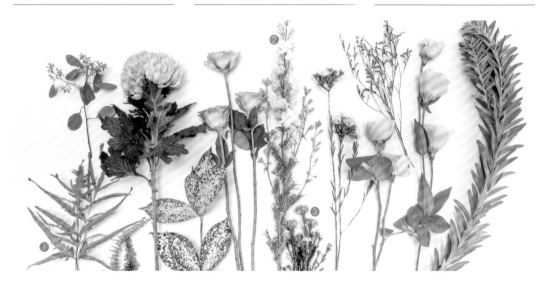

水龍骨蕨❶

Flower Information

輕薄的葉片，翠綠的色彩，帶來山
中、田園裡生氣蓬勃活力，在葉材
中，為較具輕盈感的葉材種類。

千鳥草❷

Flower Information

花朵細膩的線型花材，可營造方
向感，增加盆花插作時放射效
果。柔化視覺重量感。

紫孔雀❸

Flower Information

朵朵綻放的紫孔雀小花，繽紛熱
鬧，就像花園裡旺盛的小花草，
適合填補空間。

新娘花

Flower Information

一層層細緻白裡透粉的花瓣，有
如甜美新娘嫁衣的裙襬。雅致的
花型可為盆花增添淡雅氣息。

雪梅

Flower Information

有如雪花紛飛的小花朵，彎曲的
枝梗，於插花時，適合柔美的拋
物線條。具有季節性的花材。

蠟梅

Flower Information

點點綻放的小花，有如梅花般的
花型。在眾多花材中，躍出的小
花，可呈現強韌生命力。

風動草

Flower Information

猶如其名，隨風而動的意象鮮
明。表現動感的素材，可增加作
品的張力、豐富感。

金銀花

Flower Information

曼妙的藤蔓型植物，彎彎曲曲的
線條。花季可使用花材，平時主
要當葉材使用，在葉材中是較為
少見的曲線素材。

紅花檵木

Flower Information

萬綠叢中一點紅的特殊葉材，市
場較少切葉，多為盆栽切剪使
用。酒紅的色彩在作品之中，具
有引導視覺的效果。

（作品04變化款）

Still Life Flower Arrangement

特別收錄 plus ❶

自然花型

近來在社群媒體上，

經常可見自然風格的花藝作品圖片，

猶如古典靜物畫作中的花。

不只風格平易近人，插作手法也相對簡單，

非常適合當成家中裝飾喔！

選用花材＆葉材特色

多選用草本花材，枝梗柔軟纖細，與極富特色的細膩葉材。可呈現花園裡花草恣意生長的樣貌。葉材的分量感模擬花園裡，花與葉同樣的豐富狀態。

◉ 中心焦點花材：多用華麗之大朵花材，如大理花、牡丹菊、庭園玫瑰、鬱金香等。
◉ 搭配花材：選用輕盈感草本花材，如洋桔梗、陸蓮、翠珠花、玫瑰、新娘花等。
◉ 點綴花材：紫孔雀、白芨、馬鞭草、雪梅、馬纓丹、風動草等。
◉ 葉材：羽狀蕨類葉材、金銀花、銀合歡、小海桐、尤加利、紅花欖木等。

關於自然花型

模擬古典靜物畫作中，畫家將鮮花自然地投入與擺放，不具任何刻意的設計手法，以呈現出植物自然線條。

自然花型的由來

自然花型受巴洛克時期盛行於義大利、荷蘭的靜物畫影響，畫作題材多以花卉、器皿、食材居多。

爾後美國與韓國知名花藝師，因欣賞古典靜物畫中的花卉與瓷器，在畫家的筆下呈現寧靜的室內景致，凝結於時間中，呈現出永恆、靜止的美。花藝家以模擬畫作方式表現，進而產生出「自然花型」風格。此風格多為豐富的花材與葉材交錯使用，在視覺上帶來自然姿態與迷人律動的層次感。

分類方式

古典靜物畫中的花藝作品，由畫家自由擺放投入，並無刻意安排花型，而此書參考西式花藝基本花型，將自然花型分為六大類型：如水平型、月眉型、對角線花型、S型等綜合基本花型進行分類，方便讀者辨識花型。

共同特色與風格

　　自然花型特色著重植物生長線條、花朵的型態、呈現線條細膩感與生長的律動感，花朵會以大小對比來呈現活潑感，也會以植物倒伏的線條插作，表現垂墜的美感。

　　色彩方面有兩種方式，繽紛春夏色彩與低彩度秋冬色彩，兩種方式不會混合使用，可呈現出不同的季節感。

　　風格方面，各種風格由花藝師視背景環境、文化來詮釋創作。結合不同的文化，如優雅質樸田園風、富貴華麗奢華風、俏麗活潑時尚風、枯寂黝暗頹廢風、極富禪意東方風等。

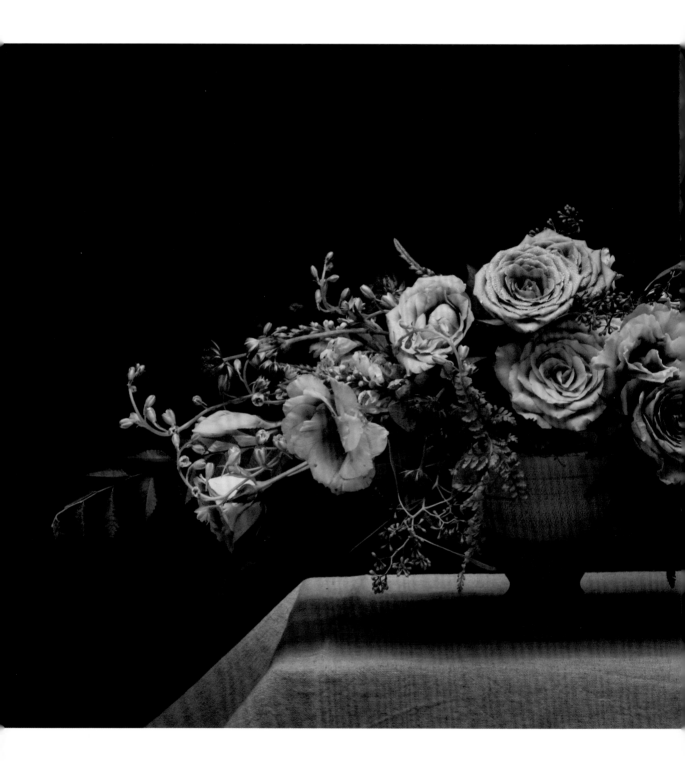

一字型（水平花型）

Design concept 設計理念

水平伸展的枝枒花苞，倒伏生長的姿
態，植物材料集中兩端的延伸飄逸
感，中間以美麗的焦點花裝飾，適合
於長桌擺放裝飾。

◉ 花材
榆樹・紅花檵木・千鳥草・隨意草
玫瑰（馬丁紫・海洋之歌）・洋桔梗
兔腳蕨・尤加利果・紅色白芨

1　花器中放入玻璃紙及海綿，以苔草遮蓋海綿。先以榆樹及紅花檵木插出
　　左右寬度，約花器的3.5至4倍。於兩端空隙處點綴千鳥草及隨意草。

2　插入中心焦點的玫瑰花，並以高低層次來表現。

3　增加焦點與兩邊的小花材，中心色彩略重，兩邊色彩輕。

4　陸續增加各式小果實、小花苞，豐富空間感。

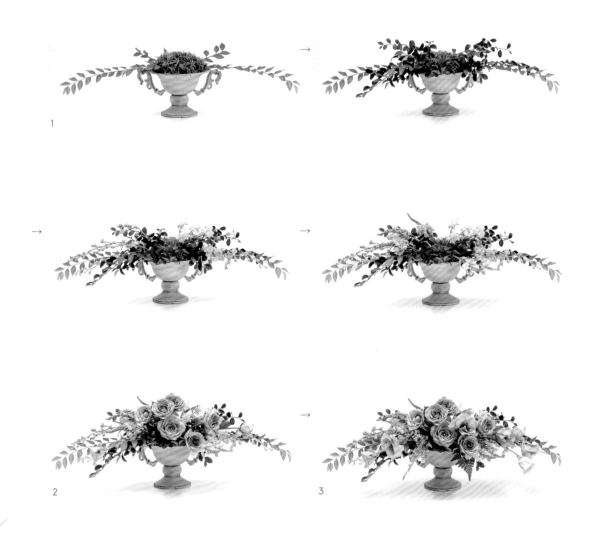

Point／重點技巧

ⓐ 選擇草植系花草，可表現細膩質感。

ⓑ 大的點狀花盡量靠中心位置為佳。

ⓒ 兩側延伸線條，可選擇線型花材與葉材表現。

ⓓ 自然花型重視生長感與輕巧感，所以花的空間以多層次手法營造。

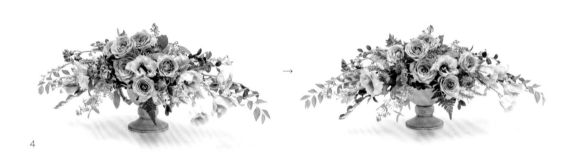

4

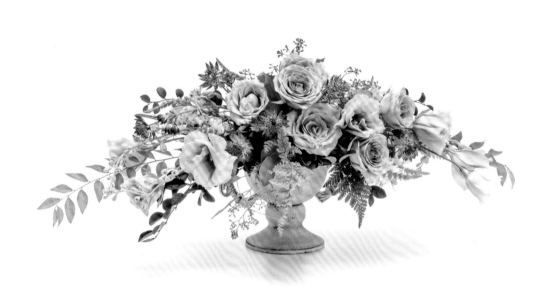

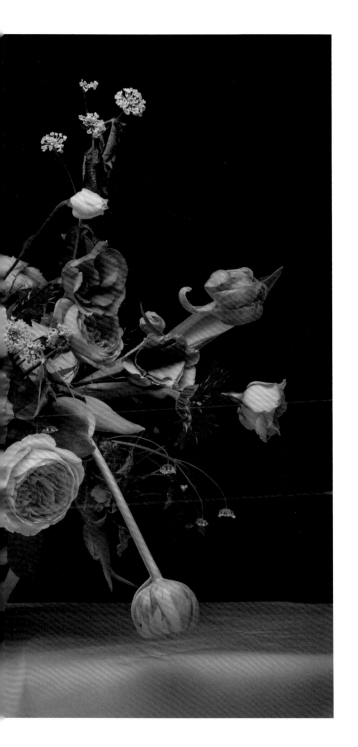

X 型 （蝴蝶花型）

Design concept 設計理念

以字母X的方向分布，就像美麗優雅的
蝴蝶翅膀輕盈飛舞，因此又稱蝴蝶花
型。中心點與左右兩端插作略短，更
能強調四個方向的延伸美感。

● 花材
非洲菊・洋桔梗・庭園玫瑰・鬱金香・常春藤
斑葉小海桐・馬纓丹・鯛魚草

1　花器中放入玻璃紙及海綿，以苔草遮蓋海綿。先將中心焦點花插於花器中間偏左處，避免置中，會太規矩而像傳統水平設計。

2　右側以馬纓丹、鬱金香定出範圍，以上下弧線的線條表現，效果較為自然，切勿直接以直線呈現。

3　左側以風動草、鬱金香定出範圍，一樣以柔軟自然弧線呈現。

4　左右陸續加入非洲菊與洋桔梗，豐富兩端的花材。

5　最後加入葉材，增加空間層次變化。整體花與葉材比例約為花6至7成、葉3至4成。

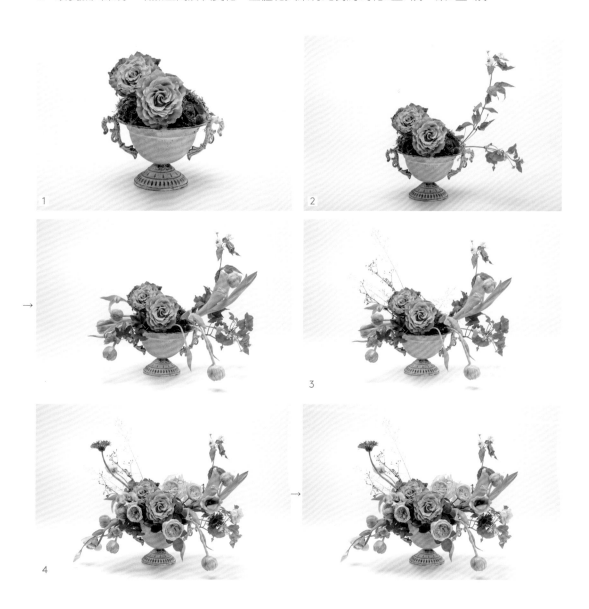

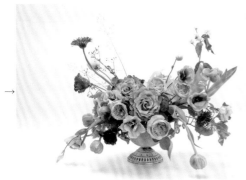

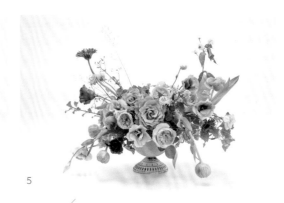

5

Point／重點技巧

ⓐ 此作品以對比配色呈現，橘黃色占9成，紫色占1成。

ⓑ 點狀花可少量延伸至最外緣，用意在表現色彩延伸與生長的姿態。

ⓒ 以大型玫瑰在中心作視覺焦點，分量感才足夠表現張力的收放。

ⓓ 在活潑豐富的花材中，若欲表現整體平衡感，可於兩側都安排同色彩或同種植物。

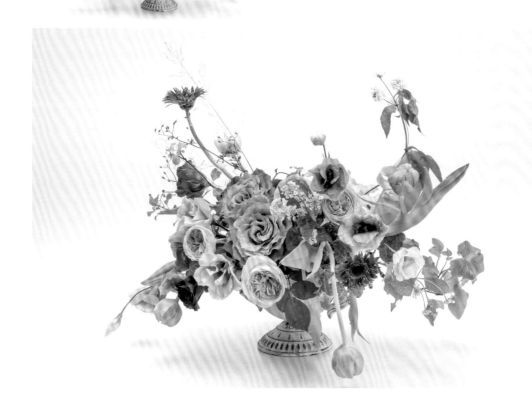

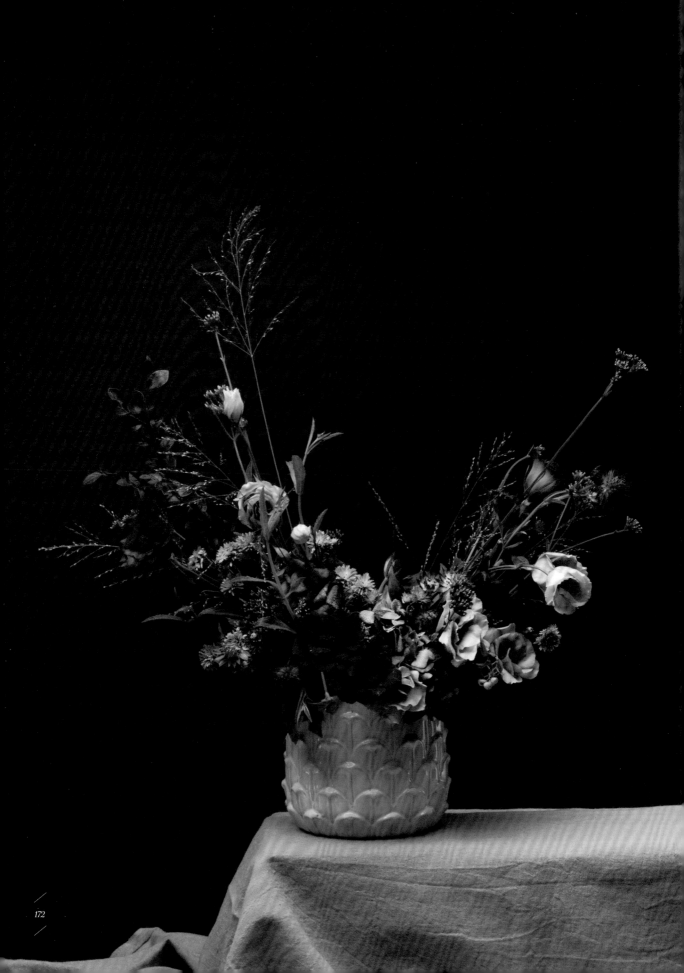

U 型（月眉型）

Design concept 設計理念

花型就好比慵懶的伸懶腰姿態，也似
詩人眼裡的彎月，插作時左右高低分
量略為不對稱，更為自然。

◉ 花材
紫繡球花・紅花檵木・柳葉馬鞭草・風動草
洋桔梗・朴樹・山葡萄・紫孔雀・白芨

1　花器中放入海綿，以苔草遮蓋海綿。先插中間襯底的繡球花，略偏一點可避免居中的呆板感。

2　以紅花檵木定出範圍，枝條適當修剪，避免過多側枝，分散了線條的方向性。

3　再以風動草與馬鞭草增加自然層次，葉材也要搭配一些輕盈的種類。

4　加入洋桔梗，強化形體樣貌，以深淺紫色交錯，增加層次變化。

5　加入點綴花材——紫孔雀與白芨，增加花朵大小層次變化，作最後修飾。

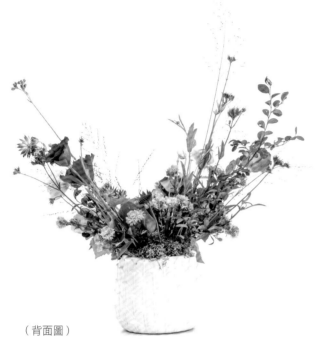

（背面圖）

Point／重點技巧

ⓐ 自然花型的線條雖然自由奔放，但仍須注意到平衡感，包括俯視效果。

ⓑ 使用鄰近相似色的配色方式，在奔放花型中，是較容易成功的配色方式。

ⓒ 植物材料中，選用葉型較小的為佳，並整理掉大片葉子。

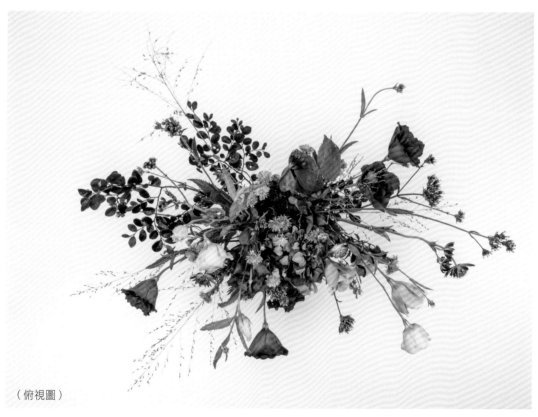

（俯視圖）

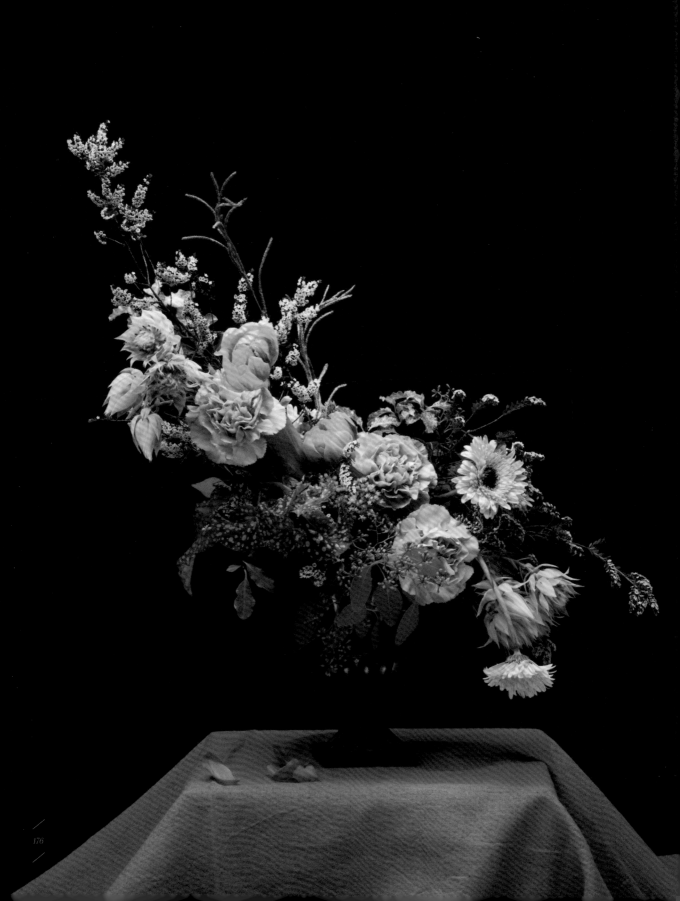

S 型 （對角線型）

Design concept 設計理念

花材分布以左右相對的一高一低呈現，
挑選植物末端略帶自然彎曲的素材，更
能表現出此花型動感生長的韻味。

● 花材

雪梅・斑葉小海桐・長壽花・康乃馨・觀葉海棠
尤加利・非洲菊・新娘花・鬱金香・雀稗草

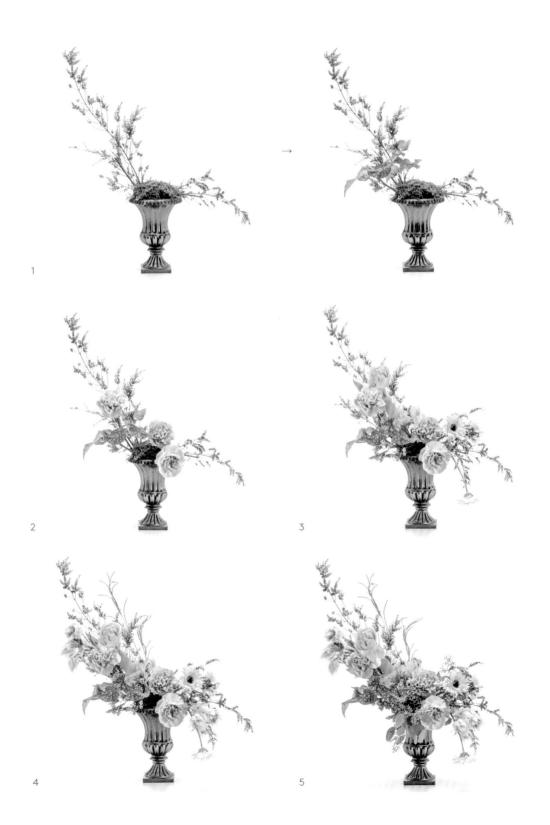

1

2

3

4

5

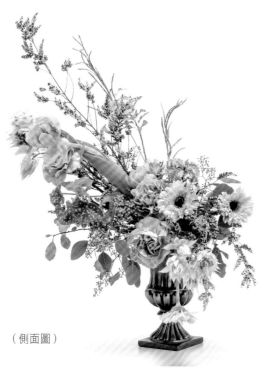

（側面圖）

1　花器中放入玻璃紙及海綿，以苔草遮蓋海綿。使用雪梅定出S型兩端範圍。

2　加入觀葉海棠，作襯底效果。以康乃馨當作中心焦點與左右延伸。

3　以非洲菊增加右側的形體樣貌，並以鬱金香提升左側花材豐富感。

4　使用雀稗草、新娘花強化S型的流線動感。

5　以長壽花與尤加利，填補焦點與兩側空間，作最後修飾。

Point／重點技巧

ⓐ 自然花型的海綿以苔草覆蓋，可避免葉材鋪底造成的雜亂感。

ⓑ 復古慵懶的自然花型使用低彩度配色，更能呈現獨特氣質。

ⓒ 為表現植物生長的豐富多樣性，可以收集野草類或盆栽類的植物，納入插花素材使用。

ⓓ 除了花色的變化，也需要顧及葉色的變化，因此常使用兩種以上的葉材來搭配。

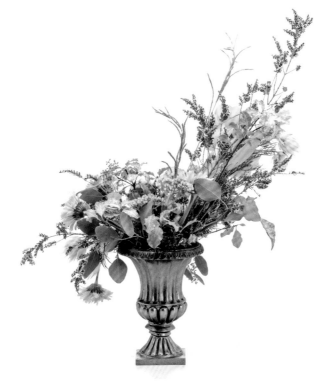

（背面圖）

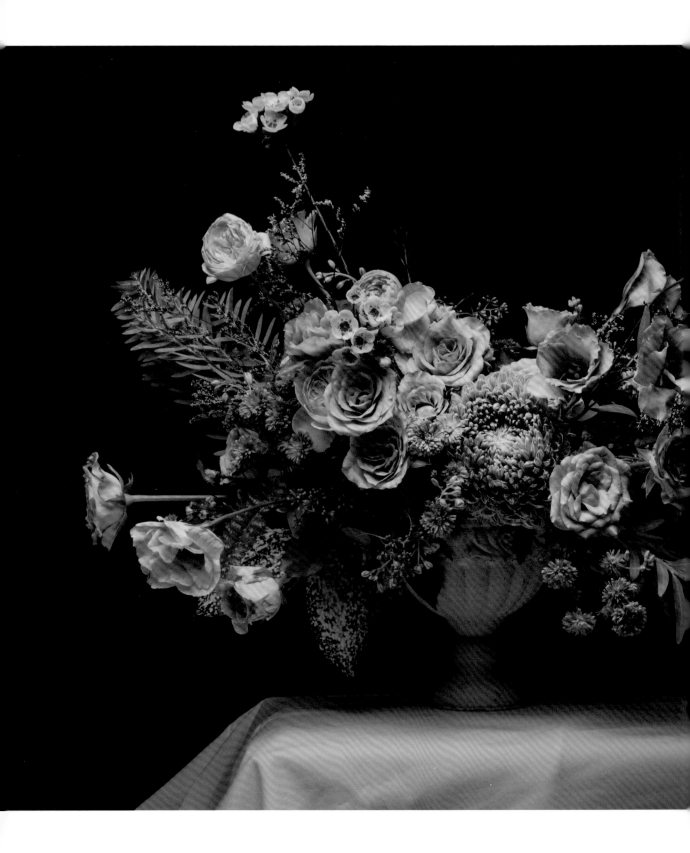

米字型（天使花型）

Design concept 設計理念

有別於X型左右水平長度較長，米字型
使用更豐富的花材量，像是天使般振
翅欲飛的翅膀，因此又稱天使花型。

◉ 花材
牡丹菊・銀合歡・星點木・玫瑰・洋桔梗
庭園玫瑰・千鳥草・紫孔雀・蠟梅・尤加利
卡斯比亞・水龍骨蕨・密葉腎蕨

米字型（天使花型）

1. 花器中放入玻璃紙及海綿，以苔草遮蓋海綿。以牡丹菊當作焦點花，花緣與花器口相覆蓋，並壓低焦點花高度。

2. 星點木與銀合歡定出左右範圍，在兩側選用相同葉材，具有視覺引導作用。

3. 以點狀花——玫瑰與洋桔梗，填補米字型空間。

4. 加入小型點狀花材，如千鳥花苞、紫孔雀。點綴材料以類似色為主。

5. 加入蠟梅、水龍骨蕨、密葉腎蕨，增加放射四端的層次感。

6. 以尤加利果、卡斯比亞作最後修飾。

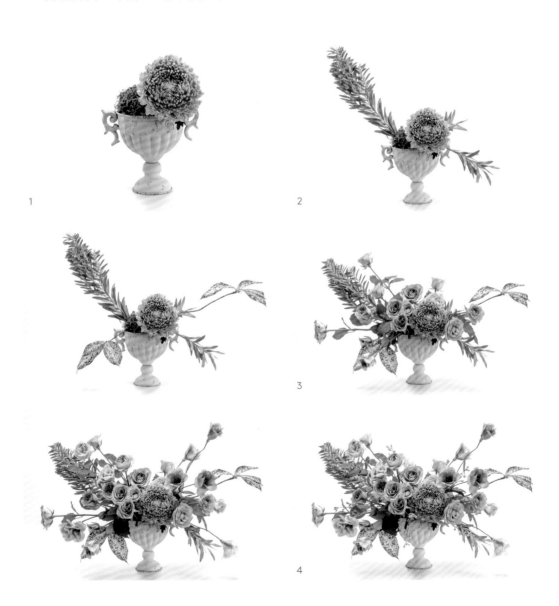

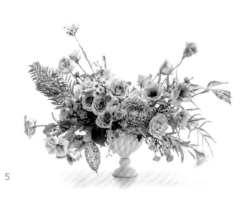

5

Point／重點技巧

ⓐ 小型點綴花材避免使用對比色,容易造成雜亂感。

ⓑ 花器左右在其中任一軸線,使用相同材料可產生視覺引導效果,增加作品的活力。

ⓒ 避免使用過多對比色彩,至多1至2種即可。

ⓓ 自然花型具有花面特色,花朵面向觀賞者佔7成以上。

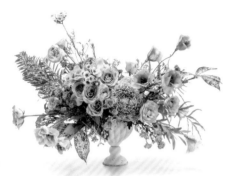

6

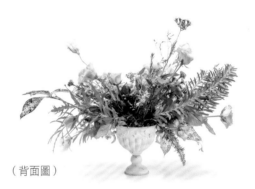

(背面圖)

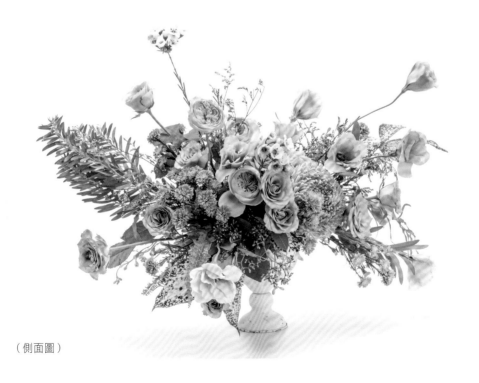

(側面圖)

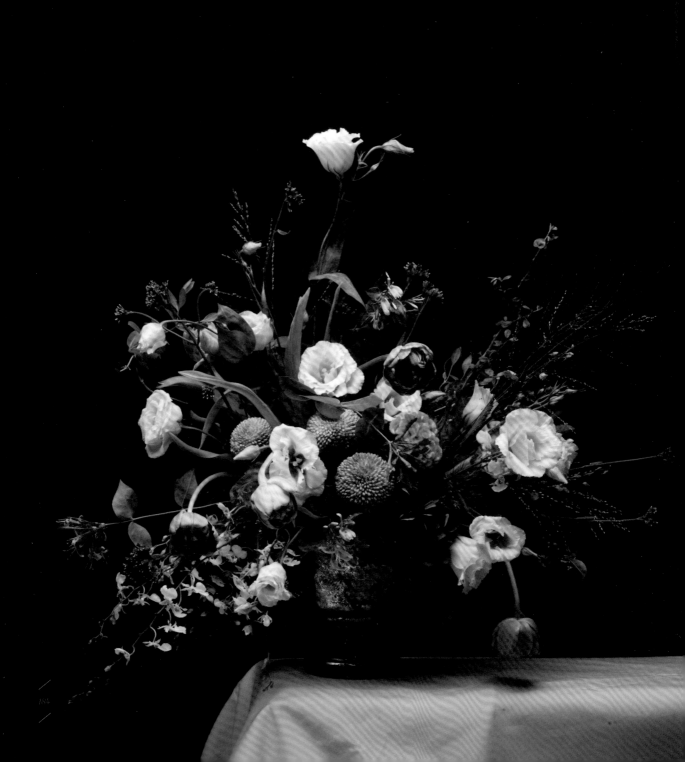

綜合花型（自由生長花型）

Design concept 設計理念

有別於其他花型的材料會有交叉線的
分布，綜合花型表現的是自然生長野
趣，花草叢生是大自然最美的樣貌，
也是各種花型的複合呈現。

◉ 花材

文心蘭・繡球花・鬱金香・柳葉馬鞭草・兵乓菊
綠石竹・洋桔梗・狀元紅・瑪瑙珠・金銀花
雞冠花・劍蘭・風動草

1 花器中放入玻璃紙及海綿，以苔草遮蓋海綿。以繡球花作中心襯底，以文心蘭拉出兩端範圍，左右兩側以不等長的分量表現。

2 以鬱金香製造線條律動感，須將鬱金香葉子稍微整理掉一些，才能讓線條感明顯。

3 以馬鞭草增加放射線條之細膩感，有的弧線、有的直線，通常直線會略短。

4 右側加入雞冠花與劍蘭作對比色，豐富色感。以金銀花葉增加自然生長感。

5 左側加入紫乒乓菊、右側加入綠石竹，增加底層色彩豐富度。

6 以狀元紅、瑪瑙珠、風動草作最後空間修飾。

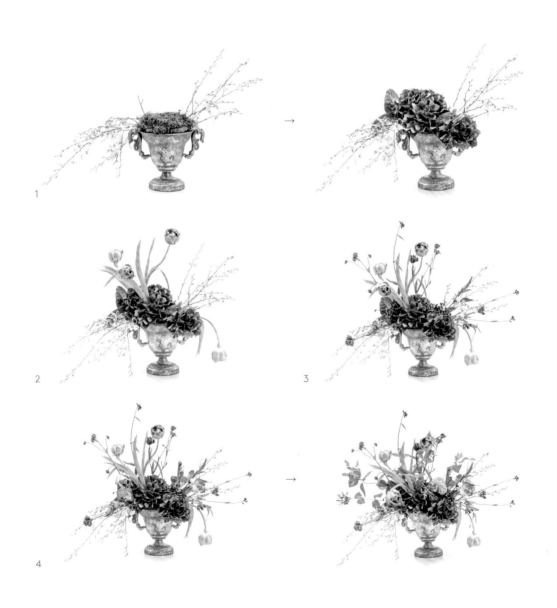

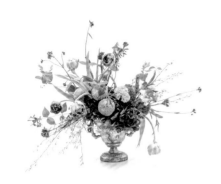

5

Point／重點技巧

ⓐ 綜合花型中，每一組材料皆可形成獨立的生長
姿態。

ⓑ 可以2至3個以上生長點，來表現錯綜複雜的生
長線條。

ⓒ 在綜合花型之中，可允許交錯的線條表現。

ⓓ 中心點的高度壓低，除了有留白效果，更具空間
劃分作用。

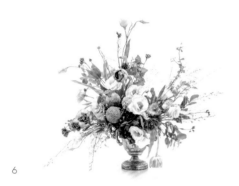

6

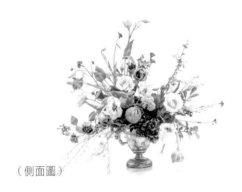

（側面圖）

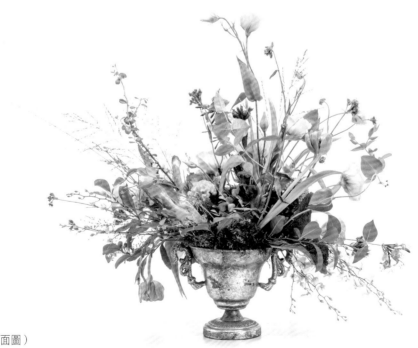

（背面圖）

關於花藝比賽

在台灣的花藝比賽林林總總，其中最具代表性的就屬CFD中華花藝設計協會主辦的台灣盃花藝競賽。從1990年第一屆台灣花藝設計大賽冠軍王相君老師，到2017年第20屆我有幸得到冠軍，這經歷了27個年頭的花藝比賽，傳承延續台灣花藝的技術與精神，中間無數優秀設計師投入競賽切磋技藝，也將花藝水平逐年提升。

比賽的內容項目每年會有少許變化，包含餐桌花設計、新娘捧花設計、自選作品設計、神祕箱設計……其中最能表現設計師臨場反應的就屬神祕箱項目了，也是影響比賽分數的關鍵（註：神祕箱項目為，大會將花材與資材裝進箱內，每一位選手拿到的素材都一樣，但無法先得知內容。比賽開始時，所有選手才開箱見到，此時才知道有什麼花材與配件。大會並要求在規定時間內依提供的題目進行考驗）。

每一個比賽項目，參賽者都必須花費許多精神進行準備。從造型設計、選搭花材、配色、整體感，還必須具備創意！過程可說是絞盡腦汁、費盡心力。

我參加過三次台灣盃花藝競賽，一次到日本參加洲際盃花藝競賽（以前稱亞洲盃花藝競賽）的經驗，體會到臨場的應變能力可以透過比賽大幅提升，並增加抗壓力，但是每一次都是辛苦的過程，除了需要不少的經費，也需要人力的協助，包含許多雜務與作品手工製作，因此真的很感謝身邊的家人、學生、朋友、老師，一直給予我支持與協助，這過程若非熱誠與堅持，絕非一般人能想像。

最後想給未來想投入花藝競賽這項挑戰的人一些經驗分享，過程中努力以赴，成績絕非絕對，能在當下的學習中交到最多的朋友，才是比賽最大的收穫，立下自己小小的里程碑，接著繼續堅持走下去，才是王道！

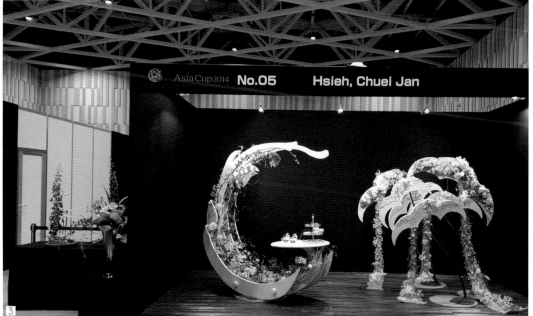

圖1 為台灣盃花藝競賽
圖2＆3為洲際盃花藝競賽

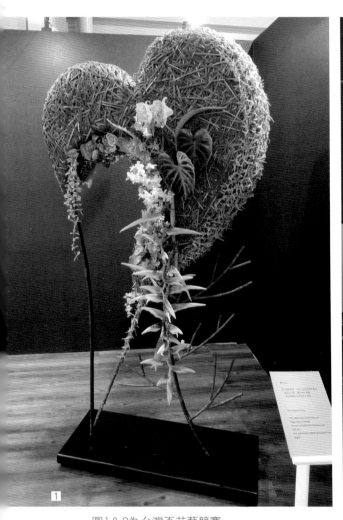

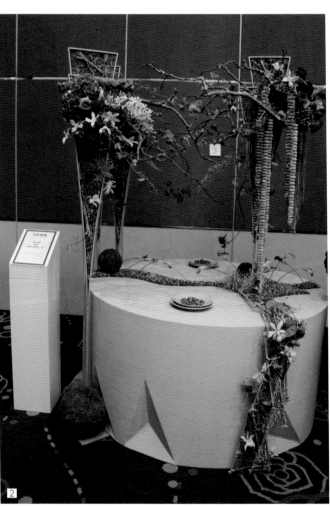

圖1＆2為台灣盃花藝競賽

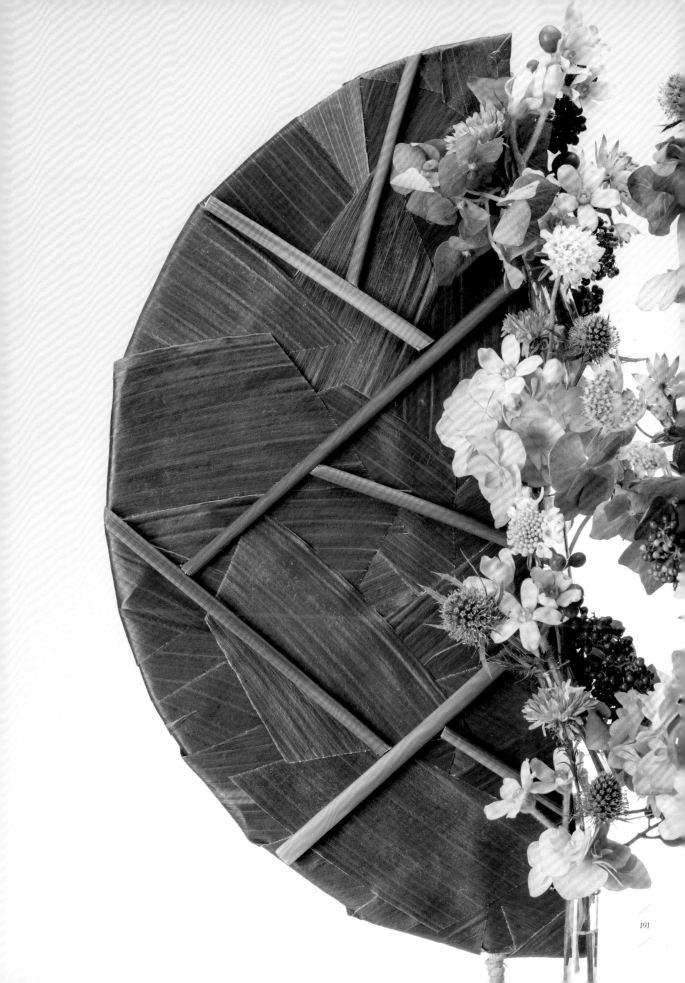

國家圖書館出版品預行編目資料

冠軍花藝師的設計 × 思考：學花藝一定要懂的
10 堂基礎美學課 / 謝垂展 著.
-- 初版 .– 新北市：噴泉文化, 2019.02
　面；　公分 . --（花之道；63）
ISBN 978-986-96928-7-8（精裝）
1. 花藝
971　　　　　　　　　　　107023539

| 花之道 | 63

冠軍花藝師的設計×思考
學花藝一定要懂的10堂基礎美學課

作　　　　者／謝垂展
發　 行　 人／詹慶和
總　 編　 輯／蔡麗玲
執 行 編 輯／劉蕙寧
編　　　　輯／蔡毓玲・黃璟安・陳姿伶・李宛真・陳昕儀
執 行 美 術／陳麗娜
美 術 編 輯／周盈汝・韓欣恬
攝　　　　影／數位美學賴光煜
出　 版　 者／噴泉文化館
發　 行　 者／悅智文化事業有限公司
郵政劃撥帳號／19452608
戶　　　　名／雅書堂文化事業有限公司
地　　　　址／新北市板橋區板新路 206 號 3 樓
電　　　　話／（02）8952-4078
傳　　　　真／（02）8952-4084
電 子 信 箱／elegant.books@msa.hinet.net

2019 年 02 月初版一刷　定價 1200 元　特價 980 元

經銷／易可數位行銷股份有限公司
地址／新北市新店區寶橋路 235 巷 6 弄 3 號 5 樓
電話／（02）8911-0825
傳真／（02）8911-0801